大武術教材教法

U0136354

前言

　　以前，「民俗技藝」有「特技」、「雜技」、「綜藝」……等名稱，這種表演藝術少可一人表演，多時人數可達六、七十人。節目時間短只三～五分鐘，長時整場節目一個半鐘頭。人數只要三人以上，尾聲都可以來上一段「大武術」，把演出人員能伸展的最廣、最高畫面呈現出來，讓觀眾眼睛為之一亮、鼓掌叫好！

　　本書就是一本介紹民俗技藝大武術的教材。我國藝術教育早已發展成結構穩定且與世界同步之水準，當雜技表演藝術的傳承與發揚納入正規教育體系之後，教材的編纂是我們傳承工作的一大利器。在《腰腿頂初階基本教材》之後，我們陸續出版了雜耍、缸罈及疊羅漢初階等相關教材，希望在多數國民對於特技表演藝術文化傳承的生態環境，以及市場的變動與需求甚少關注與瞭解之下，藝術的傳承，能以文字化的方式進行紀錄、傳播和推廣。

　　本書集結本系李心瑜等七位老師之心血，他們群策群力，精心設計展頁方式，提供讀者賞心悅目的視覺享受。教材本質上就偏向生硬，但本書與表演藝術正相關，以美為訴求，理所當然。

　　本教材第一章由張京嵐老師執筆，綜談大武術的歷史沿革，並大略比較其與疊羅漢、競技啦啦隊之異同。第二章請李心瑜與陳儒文二師共同負責，介紹大武術技巧的基本養成教育，大武術中諸多危險動作，需基本功扎實，造形才易成功。第三章由彭書相、楊益全二師負責執筆，依分散練習原則分階段詳細介紹，是本教材的重點章節。最後一章由陳俊安老師就大武術容易造成運動傷害的防制與處遇，鉅細靡遺介紹之，以提供讀者參考，無論自娛娛人或掙錢養家，畢竟安全仍是整個活動之首要。本書之總其成，由洪佩玉老師負責，以統一全書規格，包括字詞、標點與編排。

　　編著此書雖屬首創，與疊羅漢相關之專書也不多，但和疊羅漢相關之領域，如體操、舞蹈、競技啦啦隊卻不少，本書之介紹定有疏漏，還望諸位方家不吝賜教，以為將來修訂時之參考，是所至盼。

校長序

文化先聲　響遏行雲

　　傳統技藝強調口傳心授，但隨著時代更迭，人才凋零、良莠不齊，文獻散佚、疏漏舛誤，在所難免。身為戲曲教育界的大家長，肩負傳承使命，誠惶誠恐，深覺實務經驗文字化、系統化與數位化之迫在眉睫，急急欲將本校數十年來身上的寶貴資源白紙黑字記錄下來。

　　值此之際，喜聞樂見《大武術》一書之完稿，本教材係由本校民俗技藝學系李心瑜、洪佩玉、張京嵐、陳儒文、陳俊安、彭書相、楊益全等七位專任老師集思廣義共同執筆，精心設計大武術基本動作，從歷史沿革、技巧基礎養成及疊羅漢技巧，尤其是第四章特別針對大武術可能造成的運動傷害與防護，詳細介紹，圖文並茂，文從字順，實可謂為大武術教學參考之最佳指南。

　　至盼，此一教材之集成能竟拋磚引玉之功，未來能有更多的教師精益求精，攜手同為傳統藝術教育之發揚盡一己之力，矢志為文化先聲、響遏行雲！

國立臺灣戲曲學院校長　張瑞濱

主任序

豐富雜技表演藝術之內與外

　　翻開中國雜技發展史，特技演員藉由自身札實的身體技巧－腰、腿、頂、翻滾動作，通過伏、臥、仰、倒等姿態，支撐連結多人，構圖出多層次的空間變化，呈現出驚人氣勢的堆疊表演節目稱之為「大武術」。在「大武術」的表演中，中國特技演員能夠將武術功法發揚得淋漓盡致，並且展現出獨屬華人的氣韻風采，已然成為最具代表中國民族風貌的雜技表演項目之一。作為全國唯一的雜技表演藝術學校，戲曲學院民俗技藝學系更已將「大武術」定為教學演出的經典劇目，永續傳承。

　　民國57年，「國立復興劇藝實驗學校」成立。民國70年，在地方人士的敦促下，復興劇校聘請郭漢鼎、吳成琨、張愚三位雜技表演前輩，開始籌劃成立「綜藝科」，臺灣的雜技訓練表演由家班進入學校，教學體制與歷程有了系統化的規劃。71年7月7日正式設科，聘請特技與雜耍專業人士張連起、張元貞、陳鳳廷、陳彩鳳為專業術科教師，「綜藝科」正式肩負起傳承雜技傳統與開創新猷之使命。之後，隨著班級及學生人數的增加，陸續增聘張燕燕、徐來春、趙寄華、陳阿美、劉漢才等專任師資。由吳成琨、張愚、張連起等前輩規劃的課程教材教法，在歷來多位資深教師通力合作、精進改革、長期累積下，終於奠定了雜技教學學理與實務的堅實基礎。

　　民國88年7月1日，復興劇校與國光藝校合併升格為「國立臺灣戲曲專科學校」，綜藝科與舞蹈科合併正名為「綜藝舞蹈科」，讓傳統雜技與現代舞蹈乃至於現代劇場的理念，有了更緊密結合的可能。民國95年，「國立臺灣戲曲專科學

校」升格為「國立臺灣戲曲學院」，隔年設立「民俗技藝學系」，開始建構起從國小五年級，國中、高職、到大學的十二年之一貫學制。

特技表演在臺灣民間的發展，曾經存在一種光彩奪目且不受形式拘束的自由表演風格，現今走進現代劇場之後，更要邁向精緻提升。在傳統特技表演藝術中，捕捉到生活中無形潮流所激化傾洩出來，表演者的內在與外在的豐富性，從而改變原本稍嫌僵化的主觀性，當能更具時代性，與當代觀眾也更能建立起親密感，這也是本系同仁共同期盼與努力的目標。

近年來，隨著本系資深特技教師陸續退休，新進教師多是本系科班畢業，再經由本校專業綜藝團或其他相關表演學系學習歷練，專業學養及實務經驗俱豐，進入民俗技藝學系任教，能為本系未來發展奠定更深厚之基礎。唯，如何延續資深教師專業技法與教學精髓，充實教學內涵與提升教學品質，深化特技專業之學理基礎，落實基礎教材之編撰，更有賴本系在研究與教學方面更求精進。

欣見彭書相、李心瑜、楊益全、陳俊安、張京嵐、陳儒文、洪佩玉等年輕優秀老師，整合自我專業所長與多年教學實務經驗，編寫出版《大武術教材教法》。在書寫過程中這些年輕熱情的老師們，齊心協力相互研究論證，於初稿完成後仍諮詢多位學者專家，增補闕漏，充實本系專業教材書目，為本系未來發展儲備了更豐沛的能量。

<div style="text-align:right">

民俗技藝學系　主任

</div>

作者詳歷

李心瑜　LEE, SHIN-YU

現任：
國立臺灣戲曲學院民俗技藝學系技術及專業教師

專長：
民俗技藝教學（雜技、雨傘滾球等）
舞蹈教學、編排

學歷：
2007年　文化大學舞蹈研究所畢
1997年　國立臺北藝術學院舞蹈學系畢
1991年　國立復興劇藝實驗學校綜藝科第二期畢

研習經歷：
2009年　參加「2009年國際華人民俗體育學術研討會」
2007年　參加臺北市立體育學院舞蹈學系主辦之「2007海峽兩岸當代舞蹈論壇」研討會
　　　　參加臺灣樂舞蹈文教基金會主辦之「2007研究生舞蹈研究講座」研討會
2006年　參加臺灣舞蹈研究學會舉辦之「舞蹈研究的理想與現實」研討會
2005年　參加「2005說文道舞－舞蹈學術論文發表會」研討會

編排經歷：
2012年　擔任國立臺灣戲曲學院民俗技藝學系高三班畢業公演《運轉　24節氣　Change》執行製作
2012年　協助擔任「2012瓊臺寶島民間文化藝術交流海南行」演出排練
2010年　帶領學生參加『2010年第五屆體健盃國際嘉年華暨全國民俗體育雜技與扯鈴競賽』榮獲「雜技國小國中組舞台賽」第一名及第三名
2009年　協助學生參加『100學年度全國各級學校民俗體育觀摩競賽』榮獲「砌磚－團體賽」高中組甲等

洪佩玉　HUNG, PEI-YU

現任：
國立臺灣戲曲學院民俗技藝學系技術及專業教師

專長：
雜耍、雜技編排、舞蹈編排

學歷：
2012年　臺北市立體育學院舞蹈碩士班肄
1999年　國立臺灣藝術學院音樂舞蹈系畢
1994年　國立臺灣藝術專科學校舞蹈系畢
1991年　國立復興劇藝實驗學校綜藝科第二期畢

經歷：
1992-1995年　大專青年訪問團/台北民族舞團/林麗珍［醮］/舞者

教學/創作經歷：
2012年　新北市國中教師技職教育宣導研習《雕像之舞》研習營教師
2011年　國立臺灣戲曲學院「技職高校寒假研習」特技研習營教師
2008年　國立臺灣戲曲學院「馬戲魔力」特技研習營教師

其他：
2010年　99學年度臺南縣學生舞蹈比賽評審
2005年　中國民族民間舞蹈等級考試教師資格證書

表演經歷：
1995年　林麗珍《醮》／舞者
1992—1995年　臺北民族舞團／團員
1993年　中華民國大專青年訪問團大陸團／團員
1984—1991年　在校期間參加中華民國青少年民俗技藝訪問團赴東南亞六國、中南美九國、加勒
　　　　　　　比海六邦交國及南非等地宣慰僑胞

創作經歷：
2012年　《運轉》民俗技藝學系畢業公演舞蹈編排
2012年　《水精靈》民俗技藝學系畢業公演舞蹈編排
2011年　民俗技藝學系畢業公演《Dream Word》舞蹈編排、雜技編導
2011年　雙十國慶《百子百戲慶百年》動作編排
2011年　菲律賓關懷社會全球巡演《春之韻》雜技編導
2010年　國立臺灣戲曲學院京劇團、李行導演《夏雪》舞蹈設計
2010年　國立臺灣戲曲學院京劇團《賢淑的母親》舞蹈設計
2007年　國立臺灣戲曲學院民俗技藝學系畢業公演《春夏秋冬》舞蹈編排

陳俊安　CHEN, CHUN-AN

現任：
國立臺灣戲曲學院民俗技藝學系技術及專業教師

專長：
武術、體操、舞蹈、雜技等

學歷：
2006年　臺北市立體育學院運動教練研究所碩士畢
2003年　臺北市立體育學院技擊運動學系畢
1998年　國立復興劇藝實驗學校綜藝科第六期畢

證照：
2012年　中華武術研究發展協會【B級武術教練證】（縣市級）
2012年　教育部【講師證書】
2010年　【繩索攀降技術基礎應用證書】
2008年　中華民國體操協會【兒童體操教練證】
2005年　行政院體育委會【學校專任運動教練證書】

教學經歷：
2012年　國立臺灣戲曲學院101學年度第一學期團體活動武術校隊教練
2011年　臺北市「學童啦啦隊推廣系列行動計畫」學童啦啦隊種子師資翻騰講師
2009年　國立臺灣戲曲學院「第26期非學分推廣班」體操翻滾教師
2008年　「快樂小熊─神氣小虎體能館」體操、武術教師
2007年　臺北豫和舞耘、中華藝術舞團、中壢敦煌與敦青舞蹈教室國劇武功及武術教師
2006年　「沙丁龐克劇團─小丑戲劇研討會」特技、體操及武術教師

表演經歷：
2010年　「特技空間」《臺北國際花卉博覽會》表演
1996－2002年　在校期間代表臺灣至全美53州、加拿大、南非、東南亞以及韓國等地宣慰僑胞

行政資歷：
2011－2013年　擔任國立臺灣戲曲學院民俗技學系生活輔導組組長

得獎事蹟：
2009年　第四屆體健盃國際雜技嘉年華比賽活動榮獲金獎第一名
2008年　第三屆體健盃國際雜技嘉年華比賽活動榮獲最佳表演獎
2003年　技擊運動學系學業成績第一名畢業榮獲臺北市政府市長獎
2002年　釜山亞運會選手選拔男子武術三項榮獲全能第一名
2001年　第六屆世界武術錦標賽選手選拔男子武術三項榮獲全能第二名
2000年　大專院校國術暨太極拳推手錦標賽男子武術三項榮獲全能第一名

陳儒文　CHEN, JU-WEN

現任：
國立臺灣戲曲學院民俗技藝學系技術及專業教師

研究方向：
雜技課程統整與創新教學

學歷：
2007年　教育部審定合格講師（講字第098312號）
2005年　中國文化大學舞蹈研究所畢
2002年　國立臺灣體育學院體育舞蹈學系畢
1998年　國立復興劇藝實驗學校綜藝科第六期畢

經歷：
2006—2013年　「特技空間」團長
2001—2013年　「臺北民族舞團」／團員
1999年　中華民國青年友好訪問團北歐團／團員

得獎事蹟：
2012年　第十屆中國武漢國際光谷雜技藝術節比賽擔任《戰──排椅造型》節目編排榮獲黃鶴銀獎
2012年　高雄內門全國大專院校創意宋江陣比賽擔任《水滸107之宋江勝紀山朱武破六花》節目創意編導榮獲第一名
2011年　第六屆體健盃國際嘉年華暨全國民俗體育雜技與扯鈴競賽擔任《顫動──皮條技巧》節目編排與演出人員榮獲雜技舞台賽公開組第一名
2009年　第四屆體健盃國際嘉年華暨全國民俗體育雜技與扯鈴競賽擔任《連體──雙人對手》節目演出人員榮獲雜技舞台賽第一名

張京嵐　CHANG, CHING-LANG

現任：
國立臺灣戲曲學院民俗技藝學系技術及專業教師

學歷：
2009年　佛光大學藝術學研究所肄
2006－2008年　經國健康管理學院運動健康與休閒系畢
2003－2005年　北台科學技術學院應用外語科畢
1979－1985年　中華技藝訓練中心（李棠華特技團）

專長：
各項倒立技巧、大武術、集體車尖子、二節、單雙人鑽桶、盤子、扯鈴、雙單人綢吊、高空鋼環、立體大繩

證照：
YOGA FIT Teacher Training Program—Level1
YOGA FIT Teacher Training Program—Level2
YOGA FIT Teacher Training Program—Pre Natal/PostPartum

教學經歷：
2006－2008年　國立臺灣戲曲學院民俗技藝系學院部兼任雜技講師
2002－2004年　國立臺灣戲曲專科學校綜藝舞蹈科兼任雜技教師
1999年　國立臺灣戲曲專科學校綜藝舞蹈科兼任雜技教師
1999年　國立復興劇藝實驗學校綜藝科兼任雜技教師
1993－1995年　國立復興劇藝實驗學校綜藝科兼任雜技教師

表演經歷：
1990－2009年　國立臺灣戲曲學院附設綜藝團團員（含復興劇校、戲曲專科學校時期 ）
1985－1990年　李棠華特技團／團員
1979－2009年　國內外演出經歷：
參加「聽障奧運」開幕演出、中華民國雙十國慶演出（包括遊行、晚會）
總統就職晚會、嘉義新港「兒童藝術節」、內政部「愛與關懷」巡迴演出、救國團主辦「小丑魔術合家歡」巡迴演出、學校推廣演出及其他企業邀請演出
2008年　法導菲利普·高達合作演出「漂流馬戲集」舞台監督
2007年　法導菲利普·高達合作演出「漂流馬戲集 」
2006年　綜藝團與旅法太陽馬戲團武術導演林永彪合作《星夢曲》
1980－2007年海外巡迴演出：
南非共和國、史瓦濟蘭、馬拉威、賴索托、馬來西亞、泰國、汶來（以上教育部主辦）、阿拉伯聯合大公國（經濟部主辦）、大洋洲巡迴演出（僑委會主辦）、日本（電視台邀請）、中、南美洲14國巡演歐洲17國巡演、索羅門群島國慶（以上外交部主辦）、帛琉獨立國慶（中、帛交流協會主辦）、新加坡《春到河畔迎新年、妝藝節》柬埔寨、越南、印尼、馬來西亞（以上僑委會主辦）、韓國、美國、加拿大（美國哥倫比亞經紀公司邀請）、法國《尼亞爾市藝術節、里昂藝術節、迦納藝術節》、香港、中國大陸《吳僑雜技節》。

彭書相　PENG, SHU - HSIANG

現任：
國立臺灣戲曲學院民俗技藝學系技術及專業教師

學歷：
2010年　佛光大學藝術學研究所碩士畢
2001年　臺北市立體育學院運動技術學系學士畢
1996年　國立復興劇藝實驗學校綜藝科第五屆畢業

經歷：
2011年　榮獲國立臺灣戲曲學院九十九學年度優良教師
2011年　高雄內門宋江陣全國大專院校創意宋江陣頭大賽指導
　　　　教師
2009年　夏季臺北聽障奧運會開幕大典節目演出指導教師
2008年　中華民國體育協會2008年特技體操世界錦標賽國家代表隊助理教練
2006年　臺北傳統藝術季《寶島風華》副導演
2006年　擔任農曆春節臺灣青少年文化訪問團《寶島風采》副團長兼舞臺監督
1999年　舞工廠舞團踢踏舞教師
1998年　青年友好訪問團亞太團／團員
1996年　國立復興劇藝實驗學校附設綜藝團／團員

發表：
2012年　《雜耍拋接基本教材－缸罈技巧》著作
2011年　國立臺灣師範大學表演藝術研究所第一屆「表演藝術暨表演藝術產業」學術論文研討會
　　　　《臺灣雜技高中畢－以藝班公演為例》發表
2009年　臺北市立體育學院運動藝術國際學術研討會
　　　　《戲曲學院歷年雜技演出形式之分析－以節目內容與服飾變化為例》發表
　　　　《新興體操項目－－特技體操介紹與在台灣發展的可行性》發表
2007年　技專院校藝術與人文教學策略聯盟「戲曲創新教學工作坊（一）」－《飛躍地圈》

證照：
2006‐2012年　國立臺灣戲曲學院民俗技藝學系專任技術專業教師、兼任講師聘書
2011年　中華民國獨輪車協會(丙級)教練、裁判証
2010年　中國雜技家協會(丙級)教練證、臺北市文化局街頭藝人證
2009年　南投縣體育會民俗體育委員會(C級)裁判証
2008年　教育部96年度民俗體育種子教師證書
2007年　上海市馬戲學校雜技訓練證書
2000年　第一屆武術B級教練、裁判證
1997年　教育部新式健身操種子教師培訓證書、大專院校競技啦啦隊教練證書

楊益全　YANG, YI-CHUAN

現任：
國立臺灣戲曲學院民俗技藝學系技術及專業教師

專長：
手上雜耍拋接技巧

學歷：
2007—　臺北市立體育學院體育與健康學系肄
1996年　國立復興劇藝實驗學校綜藝科第五屆畢

行政資歷：
2010—2012年　擔任國立臺灣戲曲學院民俗技藝學系演出事務
　　　　　　　組組長
2006—2008年　擔任國立臺灣戲曲學院附設綜藝團演出排練組組長

雜技教學經歷：
2008—2112年　擔任國立臺灣戲曲學院學院部兼任講師級專業技術人員
2008—2112年　擔任國立臺灣戲曲學院國中部、高職部技術及專業教師
2008—2112年　兼任國立臺灣戲曲學院國中部、高職部導師

雜技創作經歷：
2011年　擔任國立臺灣戲曲學院雙十國慶遊行《百子百戲慶百年》表演節目之活動執行導演
2010年　著作《初階雜耍拋接基本教材》影音教科書一套出版
2008年　擔任國立臺灣戲曲學院附設綜藝團年度製作《戊子年逗囍狂想曲》導演排練助理及演出

雜技獲獎經歷：
2007年　榮獲體健盃運動傷害防護暨國際扯鈴雜技嘉年華雜技組第二名
2005年　參加中國大陸第十屆吳僑雜技藝術節《手技詠嘆調》榮獲特別獎
2001年　參加中國大陸第八屆吳橋雜技藝術節《舞中幡》榮獲特別獎

舞蹈演出經歷：
2012年10月　參與爵代舞蹈劇場年度製作《爵門》爵士舞展演出
2012年3月　參與爵代舞蹈劇場年度製作《加官晉爵》爵士舞展演出
2009—2011年　參與爵代舞蹈劇場年度巡迴演出《爵色再現》、《爵代舞風錄》
2010年 5月　參與爵代舞蹈劇場年度製作《心靈雞湯》爵士舞展演出
2009年10月　參與爵代舞蹈劇場林志斌五週年紀念製作《 FIVE'》爵士舞展演出
2006年12月　參與爵代舞蹈劇場林志斌2006年度創作《飲酒作樂》爵士舞展演出
2005年 3月　參與神色舞形舞團《家族競技場》雜技、舞蹈演出

示範協助

李承漢

杜偉誠

蔡萬霖

許鈺晟

楊舜平

崔哲仁

徐岳緯

李軍

范博凱

古盛傑　　　夏臨威　　　張譯方

謝宜庭　　　江穗瑩　　　陳似瑄

黃玟樺　　　許靜茹　　　蔡妮君

古垕語

葉欣宜

林願敏

饒瑋茹

陳亭宇

簡筱芷

目錄

第一章 歷史沿革

　　本書是一本介紹民俗技藝大武術的專書。談到「民俗技藝大武術」，自然讓人想起民俗技藝表演最後一幕雄偉熱鬧的排場，也讓人連想到「疊羅漢」、「啦啦隊」，甚至「競技啦啦隊」的畫面。其實，它們之間雖然同質性、相似度相當高，但不完全等同。

第一節 大武術源起與發展

　　中國何時開始有大武術的節目表演？又如何釐清它和疊羅漢、啦啦隊、競技啦啦隊的不同？這些問題都得利用歷史資料及結構分析來加以說明。

　　中國歷史悠久，自有人起，就會以肢體來彼此碰觸，就有了徒手武術的技巧，自然地就誕生了雜技。從畫面來說，個人是個點，把手和腳往四面八方伸展，就是個人這個點的開展，也就形成了個人最大的面。徒手武術更是面的開展，因為它消極地可以強身、可以用來自衛；積極地，可以攻擊對方，打敗敵人。由於攻擊採取的策略是主動，所以它所造成的面更大。它的內容非常豐富，翻開一部中國武術發展史，可說是洋洋大觀。姑且不論十八般武藝刀槍劍戟錘棍棒，光徒手拳就琳瑯滿目：螳螂拳、醉拳、羅漢拳、八卦拳、太極拳、形意拳……，數都數不完。有時候它可以用來表演，單獨表演、多人表演都行。

　　看過民俗技藝大武術表演就知道，它從頭到尾全部都徒手，所以，它和中國民間體育武術迥然不同。雜技的武術是以應用人體潛能為主的技藝表演，在各種不同的雜技技巧中，大武術是唯一不需要借助道具就可以表演的節目。

　　在詳細介紹民俗技藝大武術之前，先來粗略介紹疊羅漢、啦啦隊及競技啦啦隊，並比較其中之異同：

一、簡介疊羅漢、啦啦隊、競技啦啦隊及民俗技藝大武術

　（一）疊羅漢

　　　　疊羅漢，英文為 Pyramid Building ，原意是金字塔建築，可見這個運動在理念上，或許曾受到埃及金字塔建築外形的影響或啟

發。「疊」是層層相加,「羅漢」是男士。雖然現在的疊羅漢、啦啦隊、競技啦啦隊、民俗技藝大武術隊伍中有女生,但在古代,疊羅漢是吃力的活動,參加的可都是男生,所以才用「羅漢」這個名稱。[1]

「羅漢」又稱「阿羅漢」,也叫「尊者」,這詞源自佛教,照梵語解釋:羅漢是斷盡煩惱,足受世間供養的聖人,是修行得道的和尚。釋迦牟尼佛最先度化的羅漢有一千二百五十五位,其中列為上首的是十六位大弟子,是為「十六羅漢」(維基百科,2012c)。之後又加入兩位,成為十八羅漢。[2]佛教傳入中國,佛經迻經中譯,專有名詞進入一個新社群,是會被流用的。早期佛教徒清一色是男性,很自然地,「羅漢」一詞便會被套用到男性身上。閩南話有一句俗諺說:「菅芒仔若開花,羅漢跤仔就衰。」,「羅漢跤仔」就是指到了適婚年齡尚未娶妻的光棍。菅芒仔開花正值秋季,天氣漸涼,單身男子沒老婆共眠,寒冷的冬天就難過了。

少林子弟為強身、為利參禪悟道,佛寺為自保、為防土匪劫掠,所以他們習武練武。但,他們是否發展出疊羅漢這種運動?又,他們是否曾有疊羅漢的表演?史無明載。比較持平的推論是鄉勇練武、民間遊藝活動、宗教迎神賽會、專業表演……等,慢慢發展起這個活動來。尤其是宗教迎神賽會活動,隊伍中一定會穿插小段演劇,道佛神仙故事便成了演劇的內容,達摩、八仙、西遊記、十八羅漢……應當都是膾炙人口的題材。這些迎神賽會的隊伍中,不乏武術,他們展示的技藝及演劇,也會穿插各家拳術、水滸或十八羅漢……。

十八羅漢的由來有佛教和民間各種不同的版本,佛教的版本概如前述,後者相傳十八個強盜天良不滅,經神仙點化放下屠刀、立地成佛,從此造福人間。大山人的先祖為了告誡後人,而演繹了疊羅漢,

[1] 維基百科介紹〈競技啦啦隊〉時也說:「……雖然現代的啦啦隊有九成以上是女生,早期的啦啦隊卻清一色都是男生。1920年代由於女大學生能參與的體育活動不多,後來才開始有女生加入啦啦隊,到了1940年代這種活動反而變成以女生為主了。……」(維基百科,2012b)

[2] 大約從唐末五代開始,另外再加入兩位羅漢,這有兩種主要的說法:一說是加入了慶友和賓頭盧;一說是加入了迦葉和軍徒鉢歎。

以展示其匡扶正義、驅邪神,將力量及和諧之美融為一體,是中國古老而重要的民俗儀式,是至今保存最完整的民間雜技之一。這種「疊羅漢」源於十八強盜皈依佛門的民間說法源於南北朝,一直流傳至今,保持著古樸、粗獷的原始風(應載苗,2011)。

圖1 柳肩倒立

圖2 三童重立

以上是史載、是傳說,那在文物方面有何佐證呢?民國49年(1960),臺灣大學體育教授朱重明、廖雯英合編了一本《疊羅漢圖解》,該書書裡的疊羅漢有棍、梯、椅、單槓、跳箱等道具,若按朱廖二位的說法,棍棒也是屬於疊羅漢中的道具(朱重明、廖雯英,民國49),那麼古代的「尋橦」、「走索」、「戴竿」等,只要是人在上面有拉推撐疊堆畫面的,就是疊羅漢的一種。不過,雜技千百年來已發展成分行分類非常精細,再加上近六、七十年來的大武術表演都是徒手,所以本書採狹義地、精準的觀點:把「尋橦」、「走索」、「戴竿」等歸為高空類,不包括在大武術裡。

崔樂泉《雜技史話》中提到唐代的「疊置伎」、日本保存唐代漆繪彈弓上的圖案及古籍《信西古樂圖》中的「柳肩倒立」、「三童重立」、「四童重立」(見圖1、2、3)。目前,我們所見到的文物,從漢朝起愈來愈多,若從年代上去追溯,徒手的疊羅漢最早的應是山東嘉祥武氏祠的

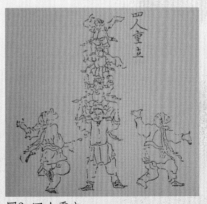

圖3 四人重立

漢代畫像石(見圖4)及北京出土的東漢陶燈貼塑百戲俑(見圖5)

（陳義敏、劉峻驤主編，劉峻驤撰，1999）。

圖4 山東嘉祥武氏祠
盤鼓雙重單手頂

人有四肢，就會爬就會疊，所以，疊羅漢並不是中國人獨有的，外國人也疊羅漢。現今最有名的，當推維拉弗蘭卡城堡人（西班牙語：Castellers de Vilafranca），這個活動始於18世紀加泰羅尼亞的傳統習俗，由華倫西亞的一項舞蹈「Ball de Valencians」演變而成。時至今日，維拉弗蘭卡城堡人疊人塔的成員，他們不分年齡、種族、宗教、性別或社會地位，利用疊人塔活動來推動具有傳統文化氣息的疊人塔運動，以追求民主價值、協力和團隊精神（維基百科，2012a）。

圖5 東漢陶燈貼塑
百戲俑

從圖中（見圖6）能便分辨他們的造型和我們一般的疊羅漢不同。

（二）啦啦隊

自有人類以來，就有啦啦隊。只要有兩個人，其中一人就可以為另一人加油。試想：兩人一起去打獵，其中一人在河的對岸碰到一頭獅子，他急著渡河逃命，這岸的夥伴一定為他加油。加油的人數一多，啦啦隊就形成了。舉凡較量臂力、比武、打賭、運動比賽、打擂台……，任何賽事現場都少不了啦啦隊的身影。

最簡單的啦啦隊只靠聲音——口號、隊呼，後來加入了搖旗吶

圖6 維拉弗蘭卡城堡人

喊、彩球、舞蹈，華人社會還會加入鑼鼓、舞獅。起初只短暫穿插在比賽當中，例如：棒球比賽當投手把打者三振時。時間再長一點，例如：籃球比賽喊暫停時。更長一點，參賽隊伍場地對調時。最長的應該是上下半場休息時間了。時間夠長，不管是加油或表演，啦啦隊才有發揮的可能。漸漸地，啦啦隊展現的內容不再限於加油打氣，內容添入了表演。場地本來只在看台上，後來進入場內。擔負起串場、避免冷場、調劑緊張氣氛、增加娛樂休閒效果……等任務。

美國最早的啦啦隊出現於1880年代的普林斯頓大學，在美式足球（橄欖球）賽中，加油的人齊聲大喊以鼓舞士氣。自此以後，啦啦隊常被用於各種競賽中為各自支持的隊伍加油。在美國，並不是每種比賽都有啦啦隊助興，最常見到啦啦隊的運動是美式足球，籃球次之。

啦啦隊慢慢地發展，60年後——1948年，美國啦啦隊協會（NCA）成立。第一屆啦啦隊觀摩大會於1949年舉辦。到了1950年代，全美大部分的高中都設立了啦啦隊。1960年代，啦啦隊已成為全美國高中和大學的主要體育項目之一。1967年，國際啦啦隊基金會（現今世界啦啦隊協會WCA的前身）設立，並頒發全美啦啦隊獎與頒布十大院校啦啦隊名單，啦啦隊從加油的隊伍逐漸走向單項競技之路（維基百科，2012b）。

（三）競技啦啦隊

加入表演內容的啦啦隊，排面加寬加高了，深度加厚了，結構是立體的，畫面是雄偉的。

達拉斯牛仔啦啦隊於1972～1973年的球季首演，以令人耳目一新的裝備與美妙的舞姿贏得眾人目光。1978年，哥倫比亞廣播公司（CBS）首度轉播大專啦啦隊錦標賽，帶起美國啦啦隊競賽的風潮。同一時期，美式足球聯盟（NFL）的隊伍開始各自籌組專屬的啦啦隊。隨後許多美式足球隊群起傲效，使得啦啦隊的風貌從此改觀。

1980年代起，許多高難度的特技和體操技巧融入基本訓練中，

它結合了體操、特技、口號及舞蹈來編排。流風所及,這股風潮吹向世界各地。我國大專院校、高國中也受其影響。民國81年由救國團舉辦首屆大專盃啦啦隊比賽,還邀請美國啦啦隊來臺表演。民國90年(2001)中華民國臺灣競技啦啦隊協會(TCA)成立,目前會員共有80多個。每年定期舉辦各項比賽,辦理研習(中華民國臺灣競技啦啦隊協會(TCA),2013)。

加入體操、特技的競技啦啦隊是一項高危險的活動,所以美國各啦啦隊協會開始推展安全準則,並為教練們開辦安全教育訓練。自1984年起,Cheer Ltd. Inc.、美國啦啦隊教練協會(AACCA)、NCSSE、大學啦啦隊協會與美國啦啦隊教練協會(AACCA)等組織相繼成立。在專科院校方面,甚至要求所有的學院啦啦隊教練都要取得AACCA 的安全教育認證。

雖然如此,但美國在2005年8月,14歲的啦啦隊員在練習特技時,不慎摔傷,內出血身亡,引起大眾關注競技啦啦隊研發新特技動作的安全性。2011年11月5日,我國某科技大學學生在水泥地面的籃球場練習啦啦隊比賽,在進行「籃型拋接」時,有一女學生被拋高到三公尺,還向前拋歪了一公尺遠,致使後腦勺直接撞地,送醫急救不治(維基百科,2012b)。

就因為危險,所以民俗技藝和競技啦啦隊一樣,把運動傷害的預防列為首要重點,這也是本教材專章介紹運動傷害預防之道的主要用意所在。

(四)民俗技藝大武術

我們今天稱呼的「民俗技藝」,在1970年代前後叫「綜藝」,因為它的節目內容包括了舞龍舞獅、武術、舞蹈、氣功、扯鈴、足技、頂技、車技、空氣槍、轉盤、缸罈、球圈棒雜耍、水流星、鞭技、皮條……,五花八門什麼都有,這種表演、這種表演團體實在不好命名,稱呼它叫「綜藝表演」、稱呼它的團名叫「綜藝團」,還真恰

當。不過日子久了，總覺得「綜藝」這個名稱太普通，沒什麼特色。早期還有「特技」、「雜技」……等名稱，前者易與拍電影飛車特技等高難度動作從業人員混淆，後者這個專有名詞長期以來被從業人員和一般大眾所接受。

就和這行當日新月異的表演內容一樣，名稱上的發展目前流行用「民俗技藝」這四個字，雖然竹編、草編、糖畫、捏麵人……也稱民俗技藝，不過，舞龍舞獅、武術、舞蹈、氣功、扯鈴……都來自民間，真的也都包含在民俗活動裡。

把舞龍舞獅、武術、舞蹈、氣功、扯鈴……這些表演藝術結合編排一番，加上節奏化、音樂化、舞蹈化、戲劇化，成為一場民俗技藝表演，習慣上我們會排一段「小武術」[3]來為觀眾熱身，接著是各種技藝的表演，終場前再排一段「大武術」讓觀眾盡興。

為什麼早期不稱這節目為「雜技疊羅漢」、「綜藝疊羅漢」，而直呼它們叫「大武術」、「小武術」？詢問長輩們也不知其所以然。筆者暫且這樣推論：因為大武術、小武術節目內容都和徒手武術有關；另外一個原因可能是小武術表演內容中沒疊羅漢，不能稱為「小疊羅漢」。稱為「小武術」、「大疊羅漢」，沒對稱又不好唸，更何況有時候兩者要合成一個節目來演，名稱不好取。[4]而疊羅漢包括在武術當中，所以取名「小武術」、「大武術」最恰當。

六〇年代綜藝團正興盛時，我們也很少聽到「綜藝小武術」、「綜藝大武術」這樣的稱呼，大家都還是直稱「大武術」、「小武術」。老一輩的說更早之前，在表演後台催場時，「大武術」、「小武術」、「大小武術」、「疊羅漢」、「堆人」、「碼活」這些名稱都曾聽過，要深究這些名稱由來，應該只有一個條件——順口好唸。

[3] 小武術表演的內容包括：大小旗及單提、鼠毛、虎跳、單小翻、串小翻、小翻提、小翻漫子、雙腿前橋、單腿前橋、雙腿後橋、單腿後橋、虎跳前蹦、抱腰子、對跟斗、雙人側翻、五趴虎、七趴虎……等各種翻滾動作，依時間長短增減表演內容。

[4] 早期家班在小型表演場所中，若一場節目只安排20分鐘，便會大武術和小武術合併成一個節目，稱之為「大小武術」。

綜藝團宣慰僑胞巡演各國時，節目名稱是經過美化的，小武術叫「旗開得勝」或「龍騰虎躍」，大武術叫「金玉滿堂」。[5]

以上拉拉雜雜一堆，應有一個小結論：那就是「大武術」和「疊羅漢」這兩個名詞是可以混著用的，本教材在行文當中也將混用，以承襲以往的習慣，順便見證歷史。

二、比較疊羅漢、競技啦啦隊及民俗技藝大武術之異同

由上述整理可約略了解，啦啦隊除了目的上有比較價值外，在外部結構上、運作過程上，就不具比較意義了。這裡就疊羅漢、競技啦啦隊及民俗技藝大武術之異同，大略比較如下：

（一）就活動目的來說

1. 疊羅漢：

　（1）少林寺早期的疊羅漢，其目的為何？為強身、培養團隊默契、禦敵？曾經對外表演嗎？這些問題都不易考察得到。

　（2）若少林寺根本沒有疊羅漢，疊羅漢是由民間武術團體發展出來的，只是借用佛教「羅漢」之名而已。那麼，其目的就很多了，強身、培養團隊默契、禦敵、攻敵（肉身梯）、娛樂、表演……，這些目的都曾經有過。

　（3）至於維拉弗蘭卡城堡人的疊羅漢，那是為了文化傳承，內涵在提倡民主、協力和團體精神等價值，並含有體育強身的目的。

2. 啦啦隊活動的目的，一般人都是為了加油。美國起初也是為了加油，後來才加入表演，此前已詳述，不再贅述。

3. 競技啦啦隊的目的就是為了「競技」，名稱上就已經明示，無庸置疑。

4. 民俗技藝大武術的目的就是為了表演。它雖然源自一般民俗活動，但早期為了掙錢養家，已走上難、奇、絕、險的型態，那些動作技

[5]「金玉滿堂」這個節目名稱在日本不能用，因為日文「金玉」是指男人身上某一器官，所以須另外再取了一個節目名稱。

巧，一般人或民俗活動的個人、團體，是做不來的。

（二）就外部結構來說

1. 疊羅漢：既是疊羅漢，至少有兩層。最一般的是底座站姿，上節也是站姿站在底座的肩上；還有底座跪姿、上節站姿及底座跪姿、上節跪姿的畫面也常看到。這方面的資料，請參看李曉蕾、程育君、張文美合著的《身體的積木——疊疊樂》，裡頭資料非常豐富。一般疊羅漢偏重往高度發展，以符合觀眾的期待。若從底座的形狀和面積來分析，便有許多不同，面積從小到大依次是：單人站立、單人跪立、單人單腳跪、單人趴跪……雙人併排站立、雙人併排跪立……三人併排一線站立、三人三角站立……（李曉蕾、程育君、張文美，2012）、四人併排一線站立、四人四角站……。埃及金字塔和巴黎鐵塔的底座都是正方形的，上層遞減的數目，前者少於後者，所以看起來巴黎鐵塔比較尖銳。像維拉弗蘭卡城堡人的疊羅漢，就類似巴黎鐵塔，底座人數特多，愈上層人數遞減愈多。至於層數，那就看當時的條件和能耐了，沒層數限制。

2. 競技啦啦隊：競技啦啦隊的外部結構分成三層——

（1）底層（base）：底層人員負責支撐或將一個啦啦隊員舉或拋向空中。一般純女生的啦啦隊是由二人或多人做「底」，而雙人組的啦啦隊則通常由男生當「底」，另一人（大多是女生）當「飛人」。

（2）中層及高層：又稱為金字塔（或山峰pyramid），是多組特技的飛人串連而成，有許多種串連的方法，簡單者手拉手連在一起，複雜的如多層次金字塔，由第二層在空中又成為底層（base），堆疊出更高一層的上層，類似疊羅漢。

（3）保護人員：此類人員分為前保與後保兩種——

甲、後保（backspots）：是指站在底部和上層後方的隊員，她們有三個主要作用：

（甲）確保特技順利進行，萬一發生意外可以幫忙接住上層人員。

（乙）幫底部分擔一部分重量，讓整個特技小組更穩固，特別是在全女生組成的啦啦隊中，減輕底部的負擔。

（丙）確保上層完成動作後可安全降落。

乙、前保（frontspots）：任務和後保類似，多用於年紀較小或經驗不足的隊伍。

3. 民俗技藝大武術：一般來說，民俗技藝大武術因受限於表演劇場的高度，在結構分成三層，四類人員；若表演場地是空曠的體育館或室外，中層人員又可加入二～四層：

（1）底座：底座人員負責支撐或將一個夥伴向上扛舉，讓他攀爬往上疊高。

（2）二節：是中層人員，他是底座的上節，同時也是上節的底座。

（3）上節：是整個造型最上排的人員。

（4）保護人員：僅在技巧練習、訓練時才存在，若已能上台演出後，此人員便離場：

（甲）在造型成型及撤型的過程當中，底座、二節和上節都同時負有保護夥伴之責，而且是經過定時、定點和定人細密設計的，以確保造型能順利完成。在過程中，若萬一發生意外，可以幫忙接住二節、三節……等上節人員。

（乙）幫底部分擔一部分重量，以提供造型成型之前的穩定力。

（丙）幫忙上節完成動作後可安全降落。

（三）就技巧內容來說

1. 疊羅漢：疊羅漢最主要的技巧，就是重心的掌握及疊層過程中穩定度的要求。當造型成型之後，在一片歡呼聲中開始撤型，過程中仍是以掌握重心、保持穩固為其訴求重點，其目的只有一個──安全。

2. 競技啦啦隊：競技啦啦隊的目的在比賽，其技巧豐富而多元——

　（1）基本動作——大多手持綵球，由手部動作上來變化，隨著節奏擺出高V字、低V字、半高V字、半低V字（英文V字代表勝利，victory）、斜向、K字、L字、T字、斷T字、觸地、低觸地、桌面、匕首、燭臺、拳擊等姿勢，來展現燦爛、活力。

　（2）特技——由一人或多人組成的「底部」，將一個啦啦隊員上舉或拋向空中。這部分與雜技的疊羅漢相似，競技啦啦隊利用更多空中拋接的過程來完成動作。其技巧包括觸趾、跨欄、長矛、環遊世界（長矛、觸趾連續動作）、Herkie、雙九、雙鉤、雙重跳（連續做出兩次相同的跳躍動作）。

　（3）團體特技——這部分運用了人跟人之間堆疊與拋接來達成各種不同的形體，甚至利用了體操的翻滾技巧於其中，藉以豐富其表演型態與技巧動作。技巧包括：拋擲（toss）、椅子（chair）、立肩（shoulder stand，包括普渡立姿purdue-up及立肩）、上手（toss to hand）、延伸（extension）、自由女神姿（liberty）、巧比（cupie）、倒帶（prewind）、籃型拋投（basket toss）等，其中自由女神姿、巧比、倒帶、籃型拋投危險性高。

　　　　其他如德國啦啦隊「阿拉伯式」特技的「側面特技」：實際上，它是一整類特技動作的總稱，只要飛人的全身或一部分以側面朝向觀眾即屬之。底部的支撐方式不同於自由女神姿，而是有點像雙手併攏，並將一支桿子高舉過頂。其中的「火炬」及「阿拉伯式」較具特色：甲、火炬：基本上等於側向的自由女神姿，唯一不同處是上層人員的身軀轉過來面對觀眾。乙、阿拉伯式：上層人員側身前俯，左腿盡量抬成水平，上身壓得越低越好。

3. 民俗技藝大武術：

演繹大武術的演員需具備「腰」、「腿」、「頂」、「跟斗」四項基本功，這些是雜技形體技藝的基本動作，也是展示一個雜技團身體素質的實力之作。許多雜技項目都是從大武術基礎上發展起來的，早期有些家班往往利用大武術的編排來驗證雜技學員「腰」、「腿」、「頂」、「跟斗」四項基本功的學習成果，因為大武術是眾人表演的節目，新手上場有團友陪伴，比較不會怯場。話雖如此，精深的大武術確是向人體極限挑戰的藝術精品，其表演效果令人震撼。

所以說，民俗技藝大武術演員需經過一段時間基本功的訓練，並達到「腰」、「腿」、「頂」、「跟斗」在力量、協調與控制方面皆已完成訓練之後，方可開始展開大武術技巧的開發。

民俗技藝大武術技巧一般分為「底座」、「二節」、「三節」、「跨」、「舌頭」、「被拉」或「尖子」等等角色，在組合的過程中，需互相配合完成動作，其中技巧分為：

(1) 雙人技巧：可以「舉頂」為代表。「舉頂」是「底座」將「尖子」以倒立模式舉起，並在互相配合的動作流程中完成技巧。

(2) 三人技巧：包括「單推」、「抖腰」……等技巧，皆由人之間的組合來完成。

(3) 四人技巧：可以「三空」技巧為代表，它分為「底座」、「二節」、「三節」及「尖子」，需在力量及默契方面長期而紮實地培養，方能完成。

(4) 五人至多人技巧：五人以上已是各式各樣的形象造型，例如：「金字塔」、「大坡」、「大排樓」……等，在稱呼上以形體相似的事物為名。

(四) 綜合比較

1. 競技啦啦隊是由啦啦隊的型態加上競技技巧動作來組合成各類型變

第一章 歷史沿革

化。民俗技藝大武術則是從古代的疊羅漢經過時代與技巧的進化慢慢演變而來，近三十年來更融合武術於其中，並在技巧的堆疊上有了更豐富的變化。以技巧形成的形體來訂定各組合技巧的名稱，讓學習者顯而易見地能辨別出來。

2. 雙方皆是從人與人堆疊多方組合來完成，競技啦啦隊由於比賽限制的因素。在堆疊技巧的高度上有了限制，不可超過兩個半人的高度，以確保安全性。在技巧呈現多半是人跟人之間站立、跪姿、搭手等堆疊起來，也有將人拋至半空中組合體操的轉體滾翻技巧，再行接住以突顯其高難度。

3. 民俗技藝大武術則是透過雜技訓練的基礎來完成各種人體堆疊極限的挑戰，只要演出場地許可，在高度上是不受限的。由兩人、三人，甚或四人以上的高度堆疊比比皆是。在技巧上更是將各種型態人體可以堆疊、支撐或托舉的方式，再加上倒立、下腰、劈腿等基礎訓練整合融入於其中，以豐富技巧的困難度與可看性。

4. 就表演型態異同處之探析：從表演模式來說，競技啦啦隊需結合舞蹈、口號、啦啦球等道具的配合來完成，由於大多是比賽形式，因此，在操作上也有時間的限制，但若是表演模式則無上述的限制。表演較重視隊形的變化，需流暢且不可超過1*8拍為宜，也大多選擇快而有活力、節拍清楚能吸引觀聽覺的音樂。在競賽中則會使用道具，包含：彩球、標語、標幟、旗、哨子和傳聲筒等，展示道具亦配合口號，措辭必須與表演或比賽主題結合。以致多半是在同一種表演型態下來完成。

　　民俗技藝大武術完全徒手，沒用任何道具，沒利用彩球、旗和標幟來吸引觀眾目光，完全憑人體堆疊成的造型來獲取觀眾的「瞠目結舌」。民俗技藝大武術也沒有標語，近來已融入劇情，讓觀眾在觀賞過程中知道整個節目所欲闡述的情節。競技啦啦隊會利用哨子和傳聲筒來製造節奏效果，民俗技藝大武術則利用造型變換

時，人員上下場以舞蹈舞步來追求；為了造型能整齊呈現，民俗技藝大武術也會安排一人喊口令。至於在拋接方面，競技啦啦隊明顯多於民俗技藝大武術，尤其是拋人動作，此從影視資料上便能容易的比較出來。若論及倒立（頂功）的發揮，民俗技藝大武術表演者從小就是專練「腰」、「腿」、「頂」、「跟斗」四項基本功，而民俗技藝大武術節目裡的造型，上節也都以「頂」的造型來製造節目的高潮，所以，「頂」在舞台上的發揮，競技啦啦隊是無法和民俗技藝大武術比擬的。

在傳統模式的薰陶下，大武術已漸漸步上了融合各地區文化與多元表演藝術的概念。表演模式上是不受任何限制的，主導性在編排者的主觀意識上。案例一：近年來有將武術跟民俗技藝大武術整合在一起，在隊形的變化間利用武術的拳術及跳躍飛騰等，讓隊形改變時不致呆板而有了主題。案例二：結合原住民文化原素，在隊形與技巧的組合間利用原住民舞蹈的獨特性，來改變僵化的隊形與亮相，讓整個節目在同樣的技巧基礎下，在表演風格上有了新的面貌。因此，未來民俗技藝大武術表演上是不受任何限制的，任何一種元素皆可應用在它身上，在相同的技巧上可呈現截然不同的風味。

由上述案例可知，同樣是堆疊的技巧，可是在表演的風格、型態上，則大不相同。

第二節 大武術的表演型態

分析大武術的表演型態，約可介紹下列六點：

一、大武術的造型結構可大可小，人數可多可少：

前面說過，大武術是每一個民俗技藝表演團體全員演出的綜合節目，它人數可以少自3人，多至20〜30人；以大牌樓來說，牌面結構可以少自1組4個人，多到6組19個人（底座6人、二節6人、尖子7人）組成一片牆面，所以依演出場地大小而定。無論在體育館或劇場舞台上，只要事前彩排過，牌面寬度、高度用增減組數及節數的方法，便可以達成演出任務。

二、大武術是所有造型串連而成的一個大型節目：

大武術從頭到尾都是在反覆造型──成型（pose）──撤型動作。造型是成型的過程，成型是造型目的的達成。當成型獲得觀眾掌聲之後，開始撤型，撤型動作是成型的解體。撤型完畢，又開始進行下一個pose的造型。如此周而復始，直到設計的pose全部表演完為止。而每個pose都有專有名稱，如：龍捲風、小牌樓、雙衝頂（腔頂）、大坡、大牌樓、三節人、龍頭、金字塔……等。至於說它是「大型」節目，這說法是相對演出團體其他節目而言。不管演出團體總人數是三人或七十人，比起其他節目，參與大武術演出的人數都是最多的。

三、大武術節目會利用個人或少數人表演來做過場（或稱墊場）效果：

當前一個pose撤型完畢，開始進行下一個pose造型時，為了避免冷場，讓尖子出場亮相，並來上一小段簡單的表演，以吸引觀眾的目光，同時讓底座、二節（甚或三節）陸續出場。等這些人都站定，這一小段簡單的表演也就完成了，接著開始底座、二節的堆疊造型動作，以便完成下一個pose。像前述先讓尖子出場亮相，並來上一小段簡單表演，以吸引觀眾目光的安排，就是過場、墊場效果。

四、大武術在人數、畫面、難度、高度──驚、險、奇、絕──安排上，有層遞的效果：

有時囿於動線的安排不易，在難度上無法顧到明顯的層遞效果。但在人數、畫面、高度的安排上，是可以達到層遞效果的。本教材第三章介紹的順序：抖腰、單推、雙推、龍捲風、小牌樓、雙衝頂（腔頂）、三控、大坡、大牌樓、三節人、龍頭、金字塔，在人數、畫面、高度的安排上，就有層遞效果。追求層遞效果，能使大武術驚、險、奇、絕節節高昇，最後達到最高潮，讓觀眾觀賞心理在最高潮時劃下句點，回家路上想到大武術的畫面仍嘖嘖稱奇、讚不絕口。

五、比以前的「綜藝」更「綜藝」：

近年來，大武術在編排時注入了劇情、音樂、服裝、造型、燈光等的變化，所以在技巧上驚、險、奇、絕之外，更加上了故事的鋪陳、音樂的符節、服裝的合情、造型的講究、燈光的烘托，其效果是加成的。[6]

六、融入在地文化素材：

上述的故事，或取材自臺灣的原住民，或取材自臺灣的夜市，或取材自漢族民間習俗信仰……，這些文化素材貼近臺灣的觀眾，增添他們觀賞的興味。搬到國外或中國大陸內地演出，觀眾更是眼睛為之一亮，充滿好奇的眼神，對臺灣能見度的拓展，做了事半功倍的宣傳效果。[7]

[6]此方面的發展，建議參看張文美《2006》。
[7]此方面的發展，建議參看張文美《2012》。陳儒文《2013》。

第三節　大武術的精神──團隊合作

　　大武術屬於形體類雜技節目，是以人與人的對手技巧和疊羅漢的人體造型交織成基本結構，再穿插筋斗，組合而成的形體表演藝術。它是最直接、最集中展示人體柔韌、翻騰、力量、平衡等技能，是展現人體動態與靜態美的雜技項目。所以，在動作進行當中，若其中一方有動作不合節、力量不恰當、控制力不夠穩或協調不夠準確，則易產生失誤，導致pose無法完成。因此在訓練過程中，學員間的默契與溝通能力都需要練習與培養，方能在高難的危險動作技巧中互相協力，完成人跟人堆疊而成的造型。

　　由此可知，大武術是一個依靠群體間默契的配合來完成的雜技節目。

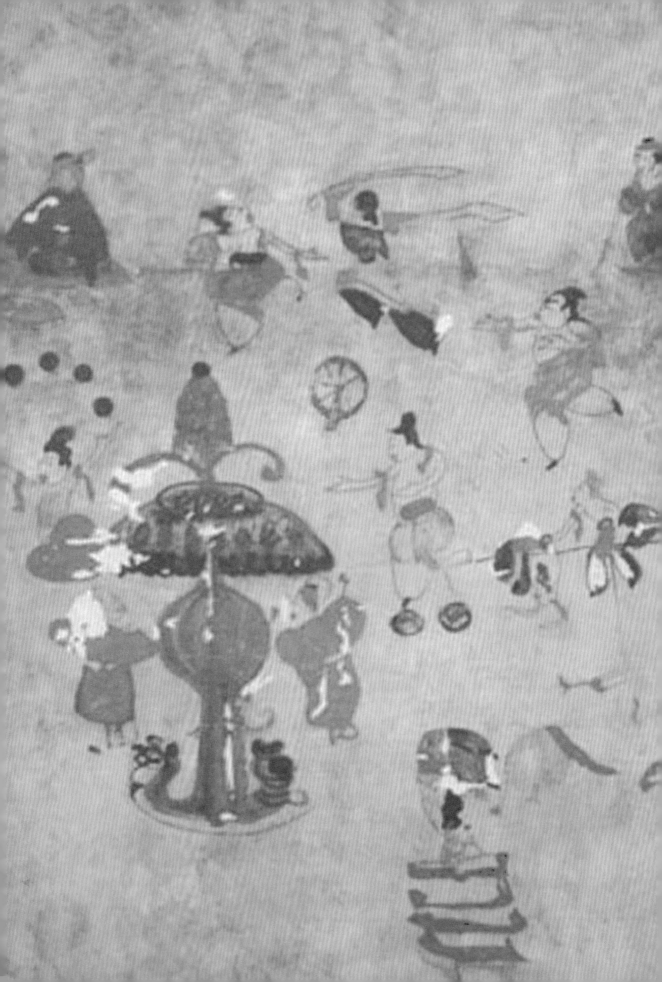

第二章 大武術技巧基礎養成

第一節 身體體適能

　　所謂的體適能，是一種身體在適應生活、活動與環境上的基本能力。一般來說，身體體適能可分成兩類，一類是健康體適能，趨向於一般人的身體健康狀況。主要包含肌力、肌耐力、柔軟度、心肺耐力及身體質量指數（BMI）等。另一類是運動體適能（又稱為競技體適能），指在執行某種職業或運動、競技時，所需的特定身體素質，包括敏捷性、協調性、平衡感、速度、反應時間及瞬發力等要素。此外，對於更進一步的專業運動選手，還會有他們在該項目的特殊運動體能，如投籃準確性、短跑的爆發力等等，當然，還包括了某種程度的技術性技巧在內。本章在介紹身體體適能各要素後，會針對大武術所需要的體適能及素質訓練，做更進一步的介紹。（見表1-1）

　　這裡，先將健康體適能及運動體適能的詳細內容列表如下：

健康體適能	肌力	指肌肉對抗某種阻力時所發出的力量，即肌肉在一次收縮時所產生的最大力量。
	肌耐力	肌肉維持使用某種肌力時，能持續用力的時間或反覆次數。
	柔軟度	任何可以屈、轉、彎、扭，而不破壞姿勢的能力；亦指人體肌肉周圍組織及關節所能伸展活動的最大範圍。
	心肺耐力	身體進行長時間運動時，心、肺及循環系統能攝氧及養料到參與運作的肌肉，且帶走肌肉中廢物的能力。
	身體質量指數（BMI）	指經過計算的個人身高體重指數(Body Mass Index, BMI)。
運動體適能	敏捷性	指身體或身體某部位能快速移動；且在快速移動情況下，可改變方向的能力。
	協調性	指能在身體動作的情況下，能統合神經、肌肉系統，產生正確且和諧的活動能力。
	平衡感	在身體動作過程中，能夠維持並穩定當下姿勢之能力。
	速度	全身或身體的任一部位，在單位時間內，從一處位移至另一處，快慢的變化量。
	反應時間	身體對於外在刺激或信號，產生回應動作時間的快慢，又分單純反應時間跟複雜反應時間。單純反應時間跟複雜反應時間。
	瞬發力	指在固定單位時間內，身體肌肉與骨骼所增加力量比例的多寡。

表1-1 身體體適能表

第二節　大武術身體素質訓練

大武術所需要的體適能要素，不僅奠基在健康體適能之上，更需要運動體適能的特殊性來完成諸多動作，以達到姿勢的完美及安全性等要求。大武術的最基本素質要件，就等同健康體適能項目如肌力、肌耐力、柔軟度、心肺耐力等項目。有了一定程度的健康體適能條件之後，運動體適能項目如敏捷、反應時間等，在訓練上自然會事半功倍，而在進行大武術的動作訓練時，也才能事半功倍並更能確保其安全性。

大武術的基本素質（即運動體適能）訓練，若依身體部位區分，主要以手臂、肩膀、腹部及腿部肌肉群的力量為主。俗話說：「手要能舉，肩、腰要能扛，腿要能撐！」這些部位肌群的力量，就是大武術的基本條件，是大武術動作力量的主要來源。只要基本能力訓練足夠，就可以完成大武術裡的對舉、撐腰、扛人等動作。

以下就以手臂、肩膀、背、腹及腿部的肌力訓練分別介紹：

一、手臂

（一）伏地挺身：一般原地基本型伏地挺身。推起及下彎時，身體需成一字狀，不可塌胸或頂臀。

（二）彈跳拍手式原地伏地挺身：在彎手貼近地面伏地後，推起將胸部推離地面，雙手迅速騰空擊掌。擊掌後，雙手迅速彎手撐地，回到原伏地挺身預備式。

（三）彈跳式移動伏地挺身：伏地挺身式預備，身體似鋼琴琴鍵般不動，以手臂撐地並快速的移動到指定地點。可變化前、後、左、右四方為行進方向，手臂高度亦可調整成微彎、半彎或夾膀2/3彎等型式來訓練。

（四）手臂舉重：以舉啞鈴方式練習。可以單、雙手手肘屈伸舉啞鈴練習。也可以變化訓練方式，以躺姿舉槓鈴，每次視程度加重磅數進行訓練。

（五）引體向上：以正手或反手兩種握把方式引體向上變化練習。

二、肩膀

（一）手臂舉重：可以直手平舉啞鈴，或直手上下擺動啞鈴等方式練習。

（二）坐肩：兩人一組，體重較重者站弓步，手扶體重輕者，讓體重輕者以單腳踩胯方式，坐至體重較重者的肩膀。起初以原地坐肩計時方式練習，日後可進階至移動走位方式訓練。

（三）老牛拖車：兩人一組，一人趴地，由後站者將其雙腿抓住舉起似老牛拖車狀，趴地者雙手撐起開始行進走路。撐地時須五指平均張開支撐地面，否則容易因支撐點不平均導致運動傷害。

（四）倒立走路：兩人一組面對面，動作者蹲於地面將雙腿向上踢起倒立，輔助者抓住其腳踝後，兩人同時行進。除了訓練上背肌群之外，同時也練習協調性。

三、背部

（一）俯臥背肌訓練：兩人一組，一人採趴式，另一人跨坐其下臀部位，趴者手抱頭，腰部以下用力將胸部挺離地面，之後鬆力讓胸部回貼地面。此來回主要在訓練下背部與臀部肌群。

（二）躺板凳：以固定硬物（如板凳面）作為支點，臀部坐在支點上，身體與雙腿呈180度直線橫向挺背耗住，採計時練習。

（三）俯式踢腿：將墊子堆疊至半人高度，身體俯式趴在墊上，髖關節頂住墊子底端，雙手抱住墊子兩側，將墊子外的雙腿，由地面至90度踢起，再踢高至極限，上下挺背做後踢腿練習。

（四）向後彎腰向下（簡稱下腰）：站姿預備。雙手上舉，慢速往後彎腰至半空中停住，採計時練習。主要訓練上背部肌群。

（五）向後彎腰90度：站姿預備。雙手上舉，慢速往後彎腰至雙手支撐地面後停住，採計時練習。主要訓練下背部肌群。

（六）坐肩蹲起：兩人一組坐肩方式預備，底座者踩三七步，以直背挺腰方式下蹲到底，再集中腹背力量緩緩站起。起初先攀扶牆壁借力以求穩定，之後再作離牆練習。

四、腹部

（一）仰臥起坐：雙手抱頭，雙腿屈膝身體躺平，上身快速90度挺起，手肘碰

膝，再回到躺姿。連續動作計次練習。主要訓練上腹部肌群。

(二)V字型兩頭起：身體躺平地面，雙手雙腿伸直。上身與雙腿快速挺起，雙手碰觸雙腿腳背，再回到躺姿。連續動作計次練習。

(三)V字型耗住：身體躺平地面，雙手雙腿伸直。上身與雙腿緩速挺起，在空中呈V字型時，停留耗住。約15至20秒後，回到躺姿。連續動作計次練習。

(四)懸空引腿向上：兩人一組，一人站姿一人躺姿。躺姿者身體挺直，雙手扣緊站姿者腳踝處，將雙腿向上舉起至約90度位置，站者快速將舉起的雙腿拍下。

躺者再同樣將雙腿舉起，兩人反覆進行練習，主要訓練躺者的下腹與上腿肌肉群。

五、腿部

(一)蹲馬步：原地馬步站姿預備，下蹲至膝蓋呈90度彎曲，腹背挺直，採計時練習。訓練大腿四頭肌及內側肌、膝蓋周圍肌肉力量。

(二)蹲弓箭步：原地弓箭步站姿預備，單腿屈膝呈90度彎曲，另一腿直膝，腳站外八步踩穩，上身腹背挺直，採計時練習。之後，換另腳練習。

(三)來回踏板：搭配八拍子口令，進行前至後或左至右的來回踏板步伐練習。日後可進階高度至上下登階、跳板凳等訓練。主要加強腳踝、小腿肌群，及膝蓋的支撐力量。

(四)交互蹲跳：原地三七步蹲姿預備，腹背挺直，雙腿來回交換蹲起練習。除加強腿部整體肌力，亦增加彈跳力。

(五)跳繩：可單人跳繩計次練習，亦可團體多人花式跳繩練習。同時鍛鍊了腿部肌力及協調性、反應能力。

以上介紹之單項素質，在訓練時也有可能涵蓋到其他素質，常常一個動作訓練時就同時包括了好幾項體適能項目。像來回踏板除了加強腿部肌力外，就內含敏捷、協調性等素質。V字型兩頭起除了腹腰力量外，也有協調、平衡等素質在內。透過基本的健康體適能訓練，加強了

練習者的身體素質後，加上運動體適能能力，再進階到大武術動作練習時，就可適應複雜的大武術基本動作組合之練習。

第三節　學生位階分類與基礎訓練

若大武術技巧組成畫面為多層次時，則學生位階可分為上層、中層及下層等；若技巧組成畫面為兩個層次時，則學生位階只須分上層、下層即可。因此，我們大致可將學生分為以下三個類別來加以區分其組成並加以訓練之：

一、上層位置(三節或上節)

上層位置的名稱，在不同領域，其名稱各異。其實，就位置來說，都是指尖子。一組造型的最上層人員，民俗技藝界則稱之為「三節」或「上節」。在選擇上主要是以身材瘦小、體重輕盈為基本原則，並且機警、身形靈活，擁有良好的站立平衡感與敏捷協調性，同時也要具有過人的膽量、勇氣十足與不怕高的精神，當然，也要求具備優秀的翻滾與倒立平衡能力。在教學訓練方面，強調多為其安排彈跳類活動、踩樁平衡練習與上高空作空間適應等，這些都是主要重點。通常會與中層位置的學生做相互交叉訓練，所以，課表須配合設計。

二、中層位置(二節)

當造型有三層時，中層位置的人員就叫做「二節」。二節人選在選擇上，主要是以身輕有力、身材與肌肉呈現「勻稱」為基本條件，再加上擁有良好的敏捷、肌力與爆發力，進而再要求具備優秀的平衡感與柔軟度。在教學訓練方面，規劃核心性運動與引體向上等課程為主要重點，通常會與上層位置的學生在學習內容做相互交叉訓練。

三、下層位置(底座)

凡二層（含）以上造型，最下層的人員，就稱為「底座」。底座在選材上，主要以體型強壯、雙肩寬闊且身重有力為主。身材高大、肌肉發達是其基本條件，人選擁有良好的肌力與肌耐力，進而具備優秀的扛、舉、抓、握、蹬、頂等各方面的綜合能力，且能應用這些能力來掌控整個造型。在教

學訓練方面，規劃全身性的肌群訓練為主要重點，通常會引用中層位置的教學內容做為輔助訓練，使其能體悟造型中二節的感受，並在造型進行中，掌控起來得心應手。

第四節 「搭手把位」之抓握蹬踏技巧應用

通常在大武術的表演呈現上，大部分都是二人以上的動作造型組合，包含了三人、四人、六人或十人以上……等等。這些人與人相互間肢體交織連結的基本技法，我們在專業領域中稱之為「搭手把位」，簡稱「搭把」。簡單來說，就是肢體與肢體間各部位環結的對扣、重心的找尋與維持、施力的撐持，繼而完成任務。「搭把」技巧要能在伏、臥、仰、頂、推、撐、拉、定等姿態中發揮功能。也就是說，倒立、單推、小牌樓、大牌樓等各式不同的動作、姿勢與造型，就是靠「搭手把位」來完成的，例如：上肢雙手的抓握（排樓組合應用，詳後）、下肢雙腳的蹬踏（雙人站肩應用，詳後）等。

我們在大武術基礎練習時，常常運用到的搭手把位，大致上可分為下列四種：

一、對手把位

第一類型的搭手把位叫做「對手把位」，它是兩人手掌心對手掌心的抓握（見圖一），由於人體結構的對稱關係，此動作必須兩人右手互抓與左手互抓（見圖二）。此技巧可以說是大武術造型最基本的動作，是大武術各技巧動作組合上必定會出現的基本搭把，例如：完成站肩技巧之前第一個預備

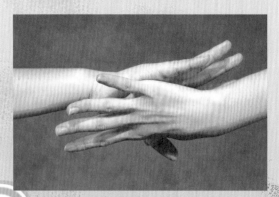

圖一

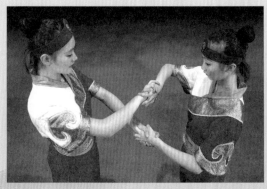

圖二

動作的「掌心對搭」，這種兩人雙手手掌心的對握，使彼此都能利用它來相互支撐與推按，使雙方用力時都有堅固的結構，然後，藉它來形成動作的堆疊狀，最終造型於焉完成。

二、對拉把位

　　　第二類型的搭手把位，叫做「對拉把位」。手部的虎口抓握對方的手腕（見圖三），原理同上，此動作也只能雙方對稱手相握（見圖四）。這是一種應用在「拉」時的基本搭把，例如：單推、小牌樓與大牌樓等技巧皆會用到此搭把手法。在大武術裡，主要應用在二節與尖子上，他們的雙手虎口緊扣住彼此的手腕，才能相互用力、相互對拉，藉以形成尖子雙腳離地之懸空狀。

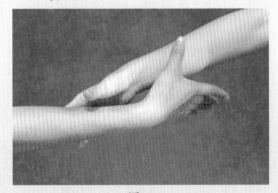
圖三

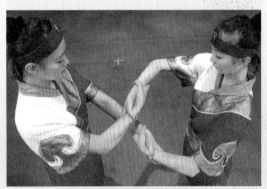
圖四

三、腳蹬把位

　　　第三類型的搭手把位叫做「腳蹬把位」，它有二種形式：一是腳掌心撐住二節膝窩（見圖五）；一是腳掌心斜撐對手後背（見圖六）。此把位常出現的使用狀況是以底座的躺姿施力為依據，是一種應用雙足蹬勁支撐二節或三節的基本搭把，例如：三控與大坡……等造型皆會應用到此搭把。圖五是底座的雙足腳掌心，以微外八姿態、壓胯夾臀，以接近九十度角，垂直勁蹬於二節的雙腿後側接近膝窩處，使二節或三節能夠平穩地坐於底座的雙足腳掌心上；圖六則是平躺的底座用平行雙足腳掌心，向前斜斜輕蹬約近八十度角的站底後背上方，使站底[1]能夠穩固地躺在躺底[2]的雙足腳掌上。上列兩種皆

[1] 站底：站姿的底座（包含斜站與直站）。
[2] 躺底：平躺的底座。

是整體組合造型的重量與平衡之依存所在，藉以組合成難度高的堆疊造型。

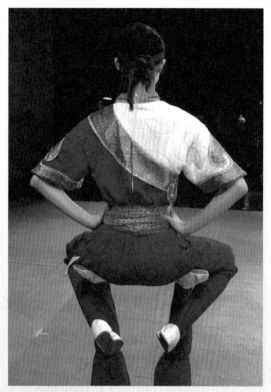

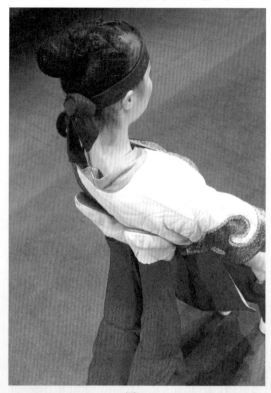

圖五　　　　　　　　　　　　　　　　　　　圖六

四、腳踏把位

　　第四類型的搭手把位叫做「腳踏把位」，它有腳掌踩上大腿部位與腳掌踩上肩膀部位兩步驟。此把位常出現的使用狀況是以底座支撐尖子並搭配對手把位，使其穩固地站上底座雙肩，完成站肩動作。是一種以雙足精實、輕盈地踩踏於腿肩部位的應用為主的搭把基本，在大部分的疊羅漢組合技巧中皆會應用到此搭把技巧。以左把位為例，首先，底座上身立直挺拔，雙手採對手把位、雙足微外八，以馬步或弓箭步的姿勢，雙足膝蓋彎曲並盡可能大腿與地面成平行，以利尖子進行腳踏把位的搭把；尖子再以自身的左腳掌心配合著對手把位，借底座的右手拉與左手上托之力，以近似爬樓梯的方式，將左腳掌心輕踏於底座左大腿上，腳踏時盡量靠近底座的髖關節（見圖七）。之後再將右腳掌心輕踏於底座的右肩斜方肌上（見圖八）。接著兩人雙手、尖子右腳同時用力，尖子身體上移，左腳迅速踩上底座左肩膀上。當尖

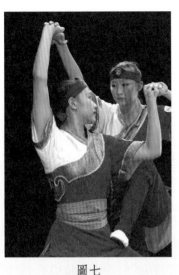
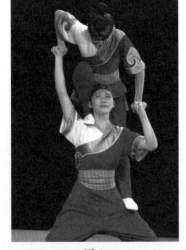
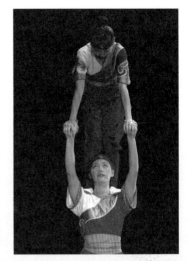

圖七　　　　　　　　圖八　　　　　　　　圖九

子雙腳掌心輪流踩上底座雙肩形成站立時，盡可能地靠近底座的脖子站立，
兩足腳跟盡量相靠、小腿內側貼緊底座後腦。而底座要抬頭、雙眼平視前方
或斜上方（見圖九），以利尖子對平衡的掌控及依靠與底座的支撐施力。在
此要補充說明的是，基本站肩方面可分為二種方式，此二種不同的方式與操
作方向及人員高矮有關。一個是如圖七、八、九的後爬式站肩，大部分是應
用在身材高的尖子上；另一個是圖十至圖十五的蹬跳式站肩，首先兩位學員
面對面，底座在後、尖子在前，由前（尖子）向後（底座）上肩，底座雙手在
前，左下右上搭把，右手上拉、左手向上用力推托。尖子此時借由底座雙手

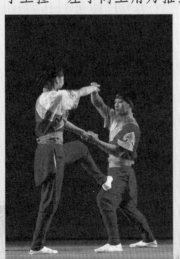
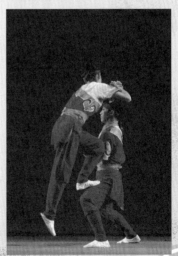

圖十　　　　　　　　圖十一　　　　　　　圖十二

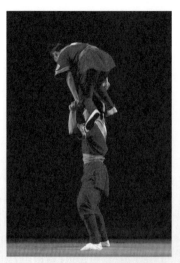

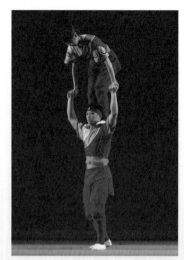

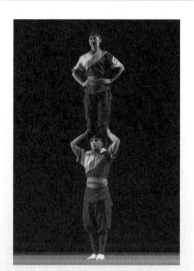

圖十三　　　　　　　　　　圖十四　　　　　　　　　　圖十五

之力，左腳踏蹬底座左腿上，向後反時鐘上肩，此方式應用在身材矮的尖子上。當欲操作右把位時，則步驟與方法相同，只是方向及搭把位置對換。上面的搭把基本是疊羅漢組合技巧的第一步，也是最為重要的一環，所以在教學時要特別注意其正確性與實施方式，它將影響日後高難度技巧組合時的成敗。

第五節　教學場地與教學準備

一、環境、空間與保護措施

　　在執行疊羅漢課程教學前，應與學生共同巡視教學場所，使其認識學習環境。並於教學時隨時隨地檢視教學場地、設備器材、用具，以確保學生安全。還需注意教學空間的四周是否有不必要的阻礙物，以避免危機發生。一般說來，在練習疊羅漢組合技巧時，只要是練習空間夠寬敞、空氣流通且有落地軟墊輔助，即可進行基本動作學習。若經費許可，最好仍是要有約12米×12米的正方形室內空間，通風採光良好，高度至少6米以上，且場地四周還要有寬度至少4米的安全區域，並備置海綿墊；教學場地上鋪一層地毯，地毯下面再加上一層彈性適中的襯墊或者長1米×寬1米厚3公分之律波墊，以達成緩衝、減少地板硬度的撞擊。防止墜落或大武術造型崩塌時，學生於高處落下，雙足腳踝或膝蓋造成傷害。

二、教學準備

　　教學前應確實掌握學生身心健康狀況，若有必要應提醒學生自行準備保護帶、雙手護腕及止滑粉（碳酸鎂），以增加摩擦力、防止滑脫。服裝方面，雙腳應當穿上白膠鞋、武術鞋或體操鞋。女生不可穿裙子或洋裝，應以短褲或有彈性的運動服裝為宜，並在腰部繫上腰帶或保護帶，以利練習時底座的抓握。教學過程中，尚可利用視聽設備與攝影器材，以營造教學氣氛與解析動作組合，加強學生對疊羅漢堆疊順序概念的建立，與造型組成架構的認知與理解。

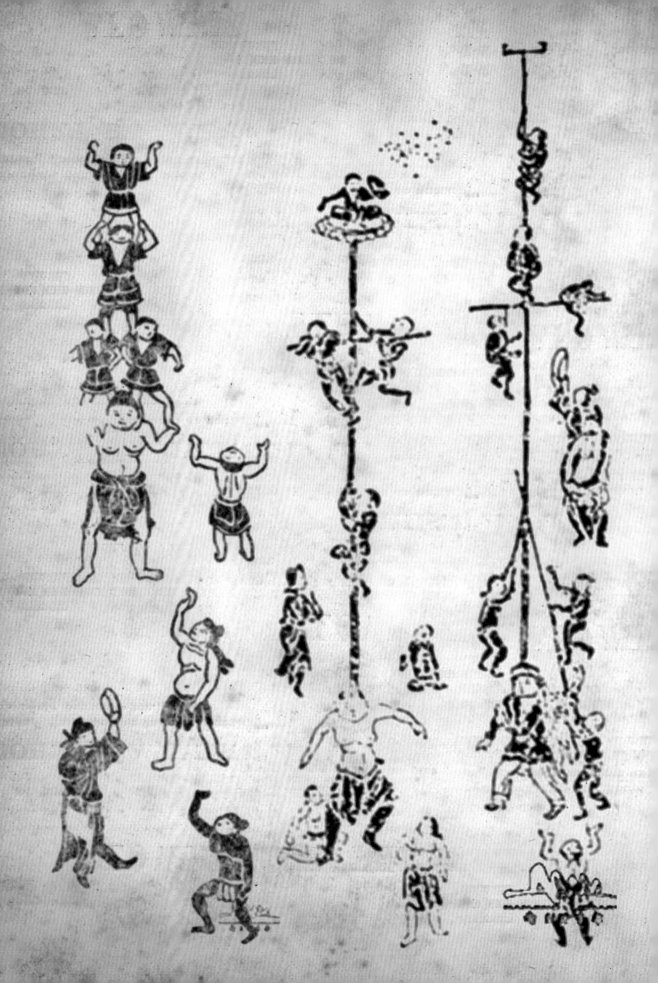

第三章　大武術疊羅漢技巧

大武術疊羅漢技巧為翻騰類節目：

　　表演時人員10～30位組合而成。表演以疊羅漢為主，技巧包括翻滾、對手、倒立、舉、撐、仰、拉、撐、推、臥等各種姿勢，疊成多樣的立體造型。造型有的像拱橋，有的像牌樓、山坡、金字塔等，表現出特定的形象意境。訓練分為三個階段：一、第一階段：甩腰、單推（單推可應用到雙車節目上，當外手張開，動作完成時有乘風飄逸的效果）雙推、龍捲風、小牌樓（又稱之單牌樓，可應用到雙車節目中）、雙衝頂（又稱雙腔頂，依演出人員的多寡及場地的大小，排面可大可小，大時可達21人同時表演，動作完成時甚是壯觀）；二、第二階段：三控、大坡（大坡是小坡的擴充）、大排樓（大牌樓依演出人員的多寡及場地的大小來決定場面）；三、第三階段：三節人、龍頭、金字塔（又稱之牌坊，金字塔牌坊的規模，視參加演出人員的多寡及演出場地的大小而定）等。以下圖片中人員，分別以底座、二節、尖子標示之，若學生人數夠多亦可加入，分別為底座四人、二節三人、三節兩人與尖子一人。

　　本書第一階段疊羅漢技巧，從甩腰、單推……等三人以上技巧介紹起。三人以下更簡易的技巧，請參看本系出版之《疊疊樂——身體的積木》一書。

甩腰

第一節　第一階段疊羅漢技巧

一、甩腰

動 作 分 解 圖 說

1. 底座站左右，尖子站中間，跳躍者站在尖子後方，三人均面對尖子站好，呈預備式。

2. 尖子平躺在地，雙手雙腳舉高成90度。

3. 右邊底座與尖子對搭手抓住前臂，左邊底座抓住尖子雙腳踝。

4. 左右底座，雙膝微蹲，同時將尖子往上拉舉至胸前對頂住。尖子利用底座向上拉舉時，呈拱腰姿勢維持平衡。

5. 底座向上拉舉後，左右底座均需頂住尖子的手和腳，讓尖子的腰能確實頂起撐住。

6. 做動作時底座同時將尖子向外甩動，跳躍者準備起跳。

7. 底座向下甩時，身體和腳的重心需向後傾斜。跳躍者跳起時要準確掌握跳起的時機，看尖子向下甩過底座腰部時，雙腳迅速向上微向前蹲跳，離地後雙膝要向上吸跳。

8. 底座甩向上時，身體重心需向前傾斜。跳躍者要微蹲注意尖子的動態。

9. 底座甩至上方，呈拉舉向上到位的姿勢，雙方底座要掌握尖子的重心。

10. 底座即將結束，向下甩動時，要控制住力量準備剎車。

11. 底座將尖子甩至後方結束時，再以前後擺盪2～3次方式增加甩上時的助力。

12. 甩最後一次向前時，將尖子由後向前往上方甩拋出去。尖子雙手抱胸身體向內轉360度。右底座抱住尖子上半身，左邊底座抱住尖子屁股與小腿部。

13. 底座接住尖子後，左右底座同時將尖子拋向於左邊地面上。跳躍者站於右邊位子，準備結束。

14. 結束時，四人成一字排開站好。

第三章　大武術疊羅漢技巧

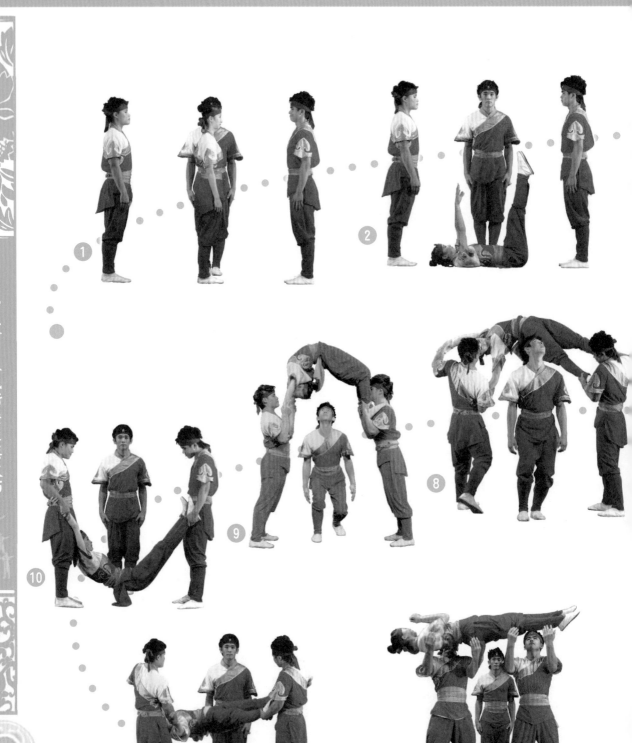

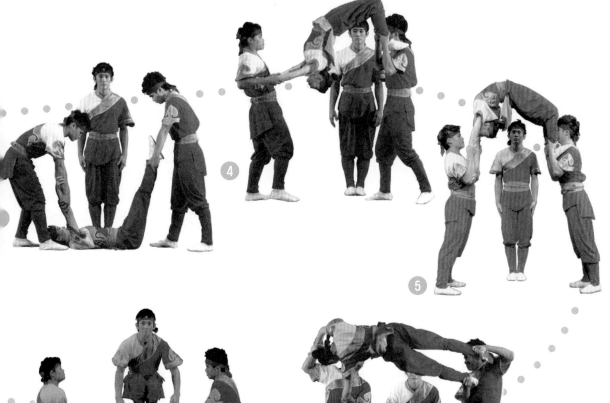

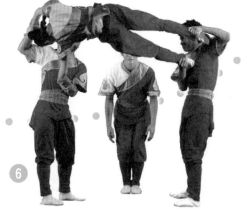

注意事項

1. 底座拉舉時須同時往上抬舉。
2. 尖子雙手須實實抓住右底座的前手臂。
3. 左右底座抖腰時，切勿讓尖子的腰或臀部碰觸到地板。

53

單推

二、單推

動 作 分 解 圖 說

1. 三人並排預備式，二節在左，底座站中間，被拉者排右邊。

2. 做動作時，底座以馬步姿勢與二節側身對搭手。二節左腳踩在底座髖骨位置。

3. 上肩時二節左腳用力踩踏向上，右腳站於底座右肩膀上，準備踩肩施力向上。

4. 二節左腳馬上站於底座左肩膀上，此時左右腳脛骨同時靠於底座後腦杓。

5. 底座雙手扣住二節小腿，二節站穩底座肩膀後，再慢慢挺直站起，雙手插腰，眼睛直視正前方。

6. 二節雙膝微蹲，右手拉住被拉者左手臂。底座屈膝微蹲，右手扣住被拉者腰部，準備撐起單推動作。

7. 上時三人動作要一致。左手要扣住二節的手腕。被拉者提氣往上跳，二節右手臂向上拉舉，底座右手順勢往上推舉。到位後右手肩膀要鎖住，雙腳併攏，右腳直、左腳膝微彎。

8. 底座和二節要準確掌握重心。被拉者要注意手和腳的姿勢。

9. 底座和二節要準確掌握重心。被拉者要注意手和腳的姿勢，以推舉姿勢旋轉至135度時。

10. 底座和二節要準確掌握重心。被拉者要注意手和腳的姿勢，以推舉姿勢旋轉至315度時。

11. 以推舉姿勢再旋轉至360度，回到原位。

12. 底座和二節順勢將被拉者向下放，被拉者落地站好。

13. 二節下時，和底座對搭手，互相施力向前方跳下。

14. 底座撐拖住二節腰部，二節眼睛要注視地面，落地後底座和二節的手才能鬆開。

15. 結束時，三人並排站好。

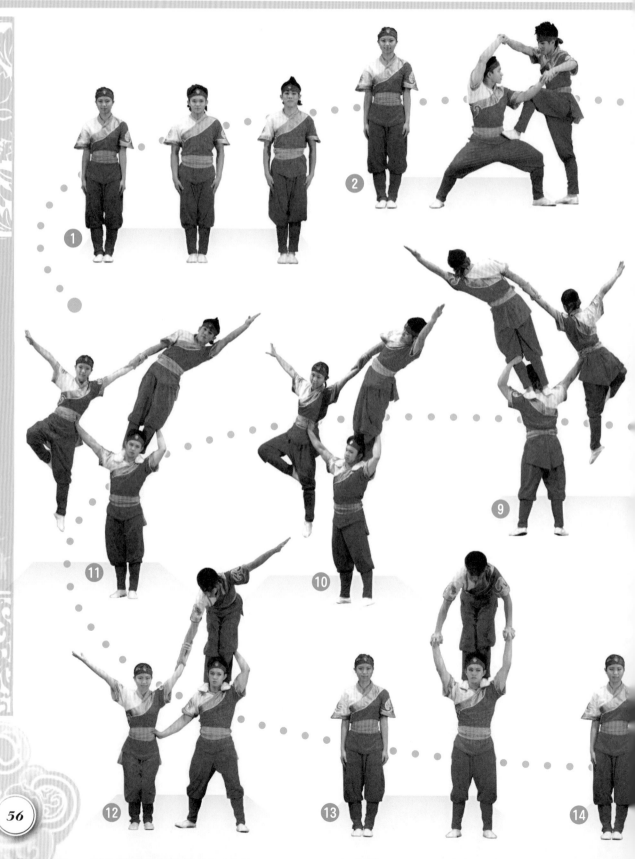

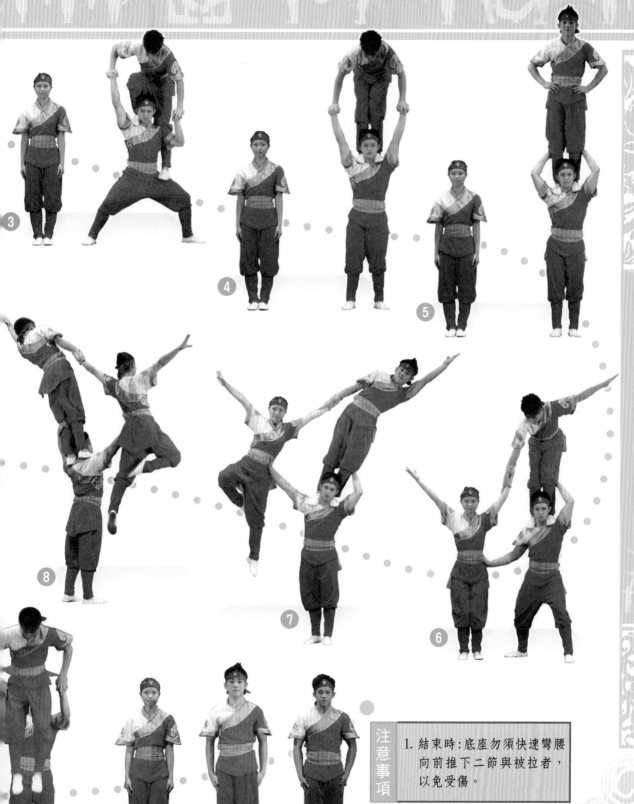

注意事項

1. 結束時:底座勿須快速彎腰向前推下二節與被拉者,以免受傷。

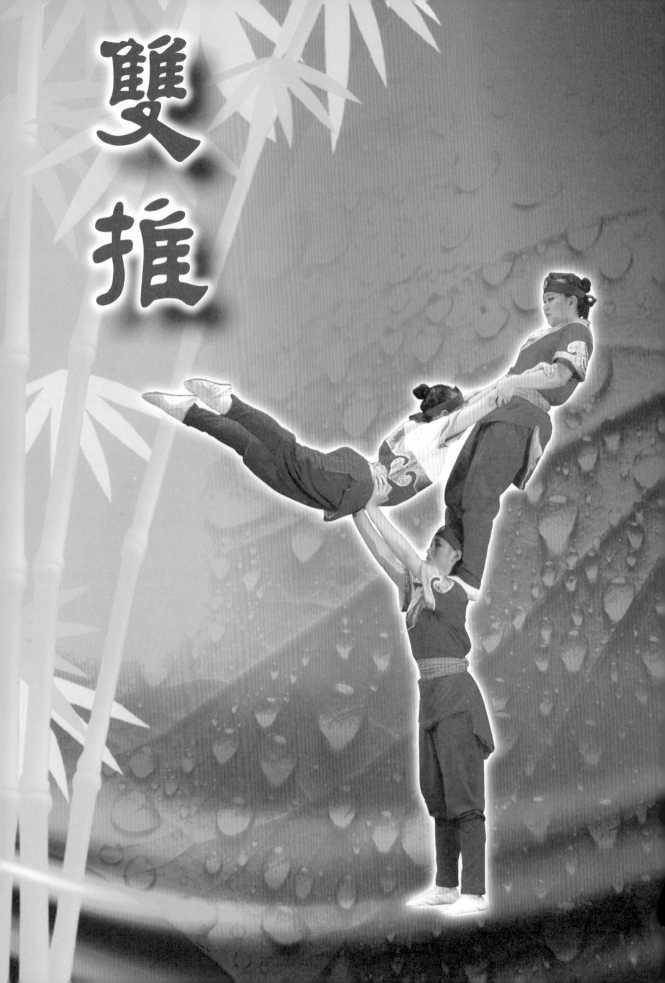

雙推

三、雙推

動 作 分 解 圖 說

1. 三人並排預備式，二節在左，底座站中間，被拉者排右邊。

2. 做動作時，底座以馬步姿勢與二節面側身對搭手，二節左腳踩在底座左腳髖骨
 位置。

3. 上肩時，二節左腳用力踩踏向上，右腳站於底座右肩膀上，準備踩肩施力向
 上。

4. 二節左腳馬上站於底座左肩膀上，此時左右腳脛骨同時靠於底座後腦杓。

5. 底座雙手扣住二節小腿，二節站穩底座肩膀後，再慢慢挺直站起，雙手插腰，
 眼睛直視正前方。

6. 二節雙膝微蹲，雙手拉住被拉者雙手手臂。底座屈膝微蹲，雙手扣住被拉者髖
 骨位置。

7. 底座與二節向上推起時，要等被拉者先微蹲再向上跳起，順勢向上推起。

8. 推起時，三人向上動作要一致：底座向上要推至眼睛斜上方的位置。被拉者向
 上時雙手要扣住二節手腕，腰和雙腳要挺住伸直。二節向上時，身體向上挺直
 要快，雙腳要伸直頂住力，雙手臂要抓緊鎖住，身體重心要配合雙手的重量做
 平衡，找到三人重心的平衡點，並維持平衡。

9. 動作結束時，底座和二節雙膝要微蹲將被拉者放下，被拉者落地站穩後，才可
 以鬆開雙手。

10. 底座和二節對搭手，往前跳下。

11. 結束時，三人並排站好。

第三章 大武術疊羅漢技巧

注意事項

1. 結束時：底座勿須快速彎腰向前推下二節與被拉者，以免受傷。

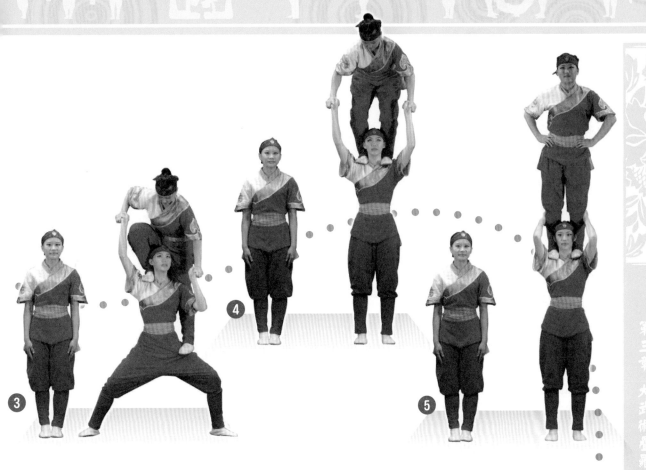

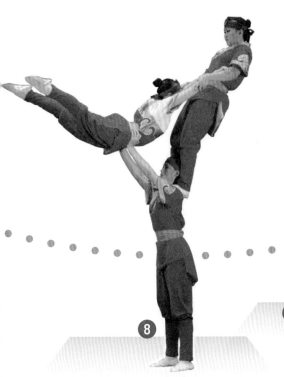

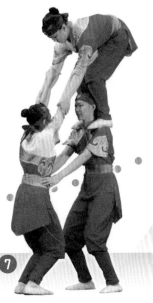

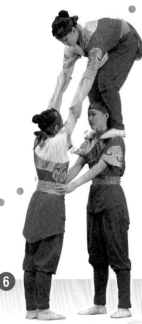

龍捲風

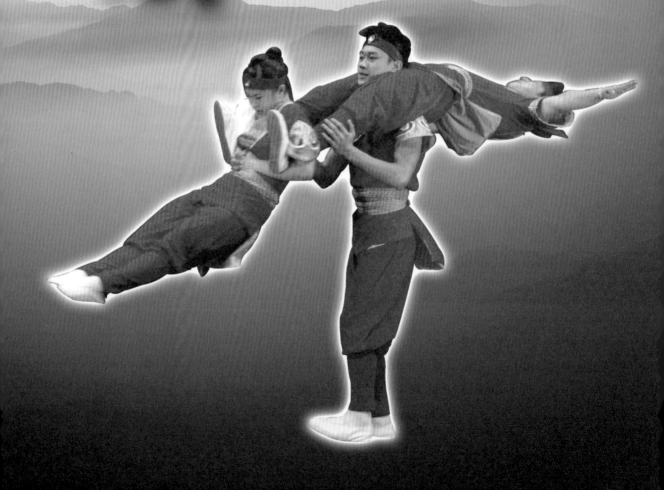

四、龍捲風

動 作 分 解 圖 說

1. 三人並排預備式。

2. 底座雙手抓住二節腰部；二節扣住底座手腕上，雙腳微開；雙人同心協力準備
 上肩。

3. 二節雙腳並攏，雙手扣住底座手腕，先蹲再往上跳。底座同時屈膝往上舉起。

4. 底座舉起二節時，二節雙腳微開。底座把二節舉到頭前方，低頭伸過二節胯
 下，讓二節坐於底座雙肩上。

5. 底座扣住二節雙膝。二節雙腳打直。尖子向前補位，雙手由外向內夾住二節小
 腿，手掌要十指互相緊扣住。準備旋轉。

6. 旋轉時，底座雙手扣住二節雙腿外側。二節雙手放平，腳用力伸直，身體中心
 要往後傾斜。尖子雙腳伸直。底座帶力旋轉向左至45度，利用離心力把尖子旋
 轉於空中，找到三人重心的平衡點，維持此平衡。

7. 底座繼續帶力向左旋轉至135度，利用離心力把尖子旋轉於空中，找到三人重
 心的平衡點，維持此平衡。

8. 底座繼續帶力向左旋轉至225度，利用離心力把尖子旋轉於空中，找到三人重
 心的平衡點，維持此平衡。

9. 底座繼續向左旋轉至315度，利用離心力把尖子旋轉於空中，找到三人重心的
 平衡點，維持此平衡。

10. 底座繼續向左旋轉至360度位置時，動作結束，尖子等底座站穩後才可以鬆手
 離開。

11. 二節等尖子離開後，準備跳下。

12. 二節雙手扣住底座手腕，雙手頂勁從底座肩膀跳下來。

13. 底座確定二節落地站穩後，才可以鬆開雙手。

14. 結束時，三人並排站好。

第三章　大武術疊羅漢技巧

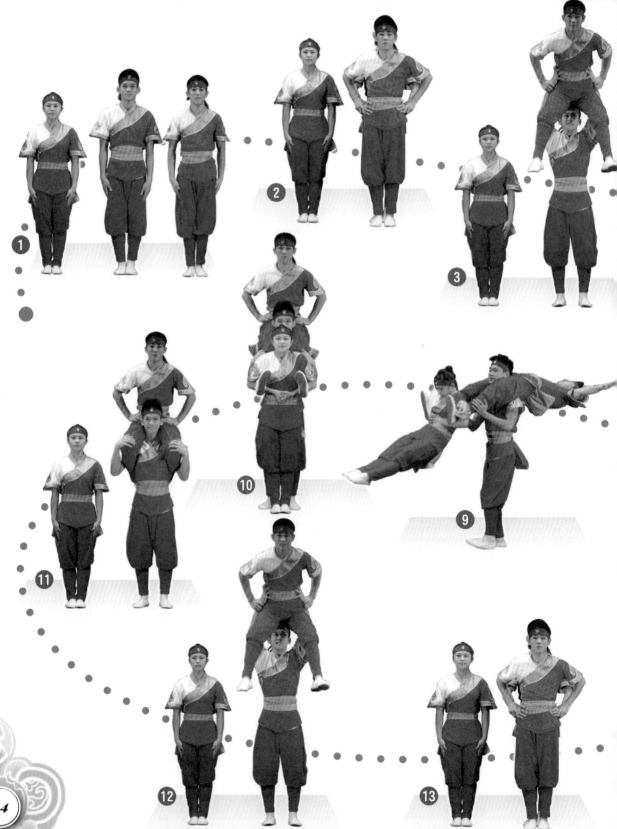

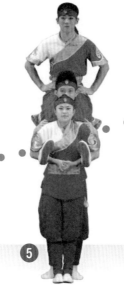

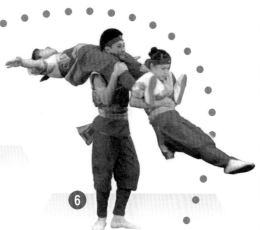

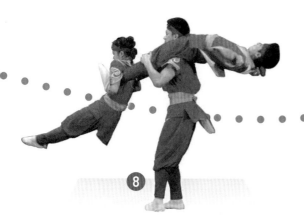

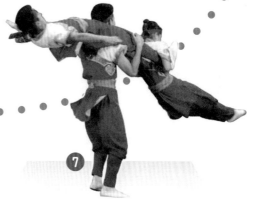

注意事項

1. 旋轉時切勿過快,以免導致重心不穩摔倒。

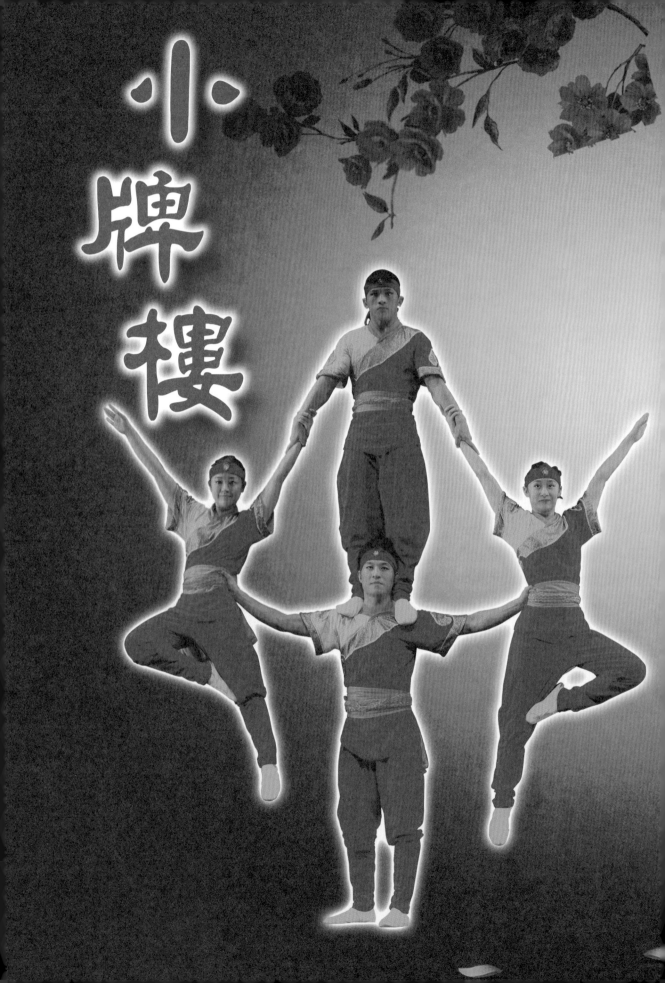

小牌樓

五、小牌樓

動作分解圖說

1. 預備時，底座在右、二節在左，被拉者分別站在底座與二節左右兩側。

2. 做動作時，底座向左側身，以馬步姿勢與二節側身對搭手。二節左腳踩在底座髖骨位置預備蹬上。

3. 二節左腳用力蹬上，右腳接續站上底座右肩膀。

4. 二節左腳接續站上底座左肩膀處，此時二節雙膝微彎、腳跟內收、脛骨輕靠在底座後腦杓。

5. 二節在底座肩膀站穩後，雙手鬆開挺直站起，兩手叉腰，眼睛直視前方。底座雙手需扣住二節小腿。

6. 二節屈膝微蹲，雙手扣住被拉者手腕（右邊被拉者抬左手、左邊被拉者抬右手）。底座前後腳屈膝微蹲，雙手扣住被拉者腰部，準備撐起。上時，被拉者要配合底座雙膝微蹲，準備往上跳。

7. 當底座撐起小牌樓動作時，四人需同心協力一氣呵成，底座雙手需往上推舉。二節挺身向上雙腿直立，雙手向上拉舉，上臂要夾緊鎖住。被拉者提氣往上跳，外手亮相，外腳屈膝，腳尖向上提到膝蓋處停住成拉弓式。

8. 底座呈推舉姿勢旋轉至135度。過程中，二節雙手繼續用力鎖住被拉者，注意身體的重心和底座旋轉的速度。

9. 底座呈推舉姿勢旋轉至270度。過程中，二節雙手繼續用力鎖住被拉者，注意身體重心和底座旋轉的速度。

10. 底座呈推舉姿勢旋轉至360度。過程中，二節雙手繼續用力鎖住被拉者，注意身體重心和底座旋轉的速度。

11. 動作結束落下時，底座和二節雙膝微蹲將被拉者放下，當被拉者確定站好後二節才可以鬆開雙手。二節接續從底座肩膀跳下。

12. 二節跳下後以跪姿亮相，底座站於二節後方，被拉者站於底座左右兩側位置，亮相結束。

第三章 大武術疊羅漢技巧

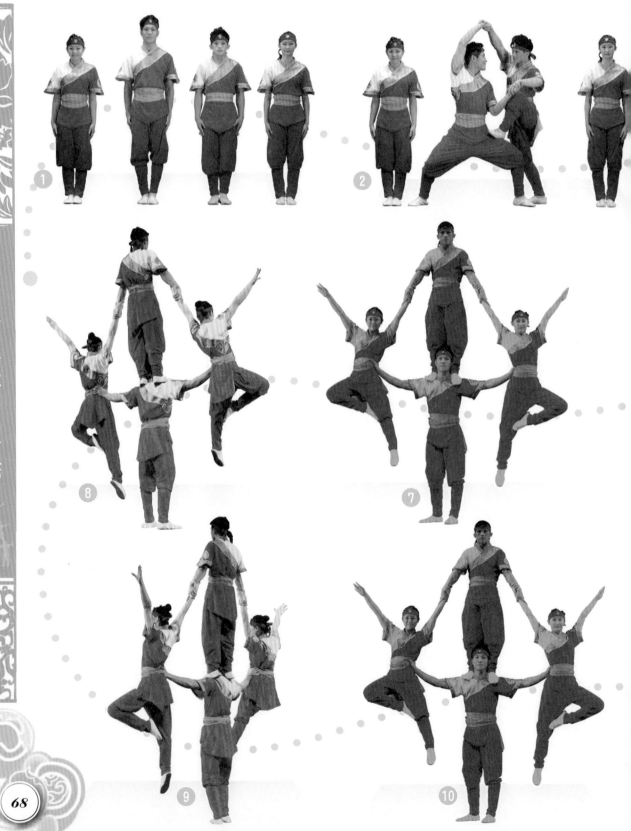

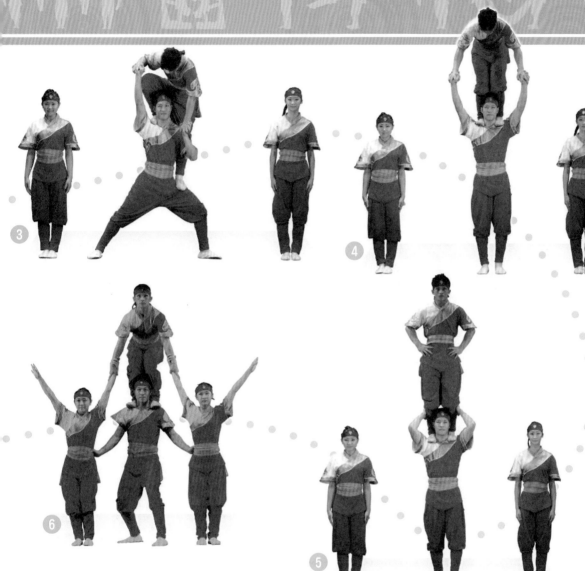

注意事項

1. 結束時，底座勿須快速彎腰向前推下二節與被拉者，以免受傷。

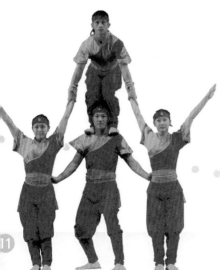

雙衝頂

六、雙衝頂(又稱雙腔頂)

動 作 分 解 圖 說

1. 第一排底座人員、第二排衝頂(腔頂)人員、第三排尖子人員,均就預備位置。

2. 底座平躺於地面上,頭頂相對,雙手雙腳舉起。衝頂(腔頂)者抓底座腳踝,眼睛注視底座雙手位置。

3. 衝頂(腔頂)者,將肩膀放置於底座雙手上,準備踢倒立姿式。

4. 衝頂(腔頂)者踢倒立上後,併腳伸直。底座撐住衝頂者的雙肩並穩住。左右尖子分別於底座左右腳,雙手按住底座的腳底。中間的尖子雙手掐住衝(腔頂)人員的脖子,並準備起頂。

5. 三位尖子以吊頂方式起頂。

6. 尖子完成吊頂,併腳伸直。起頂者雙手都要伸直,整體造型到位。

7. 結束動作時,尖子先屈膝下頂。

8. 尖子下頂落回地面。

9. 衝頂(腔頂)人員以慣用腳做單腳下頂。

10. 衝頂(腔頂)人員腳落回地面,右手順拉底座手起身。

11. 結束動作時,恢復成開始時的預備位置,動作結束。

第三章 大武術疊羅漢技巧

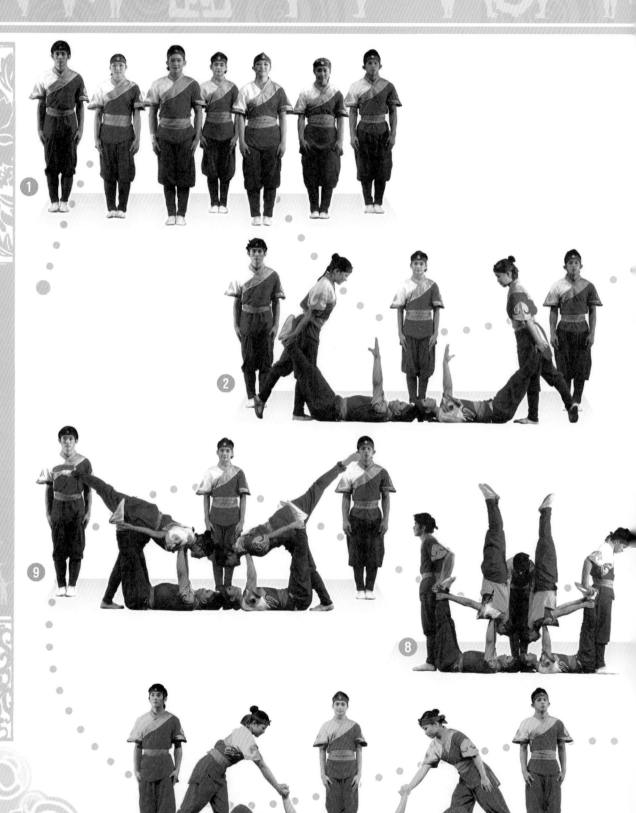

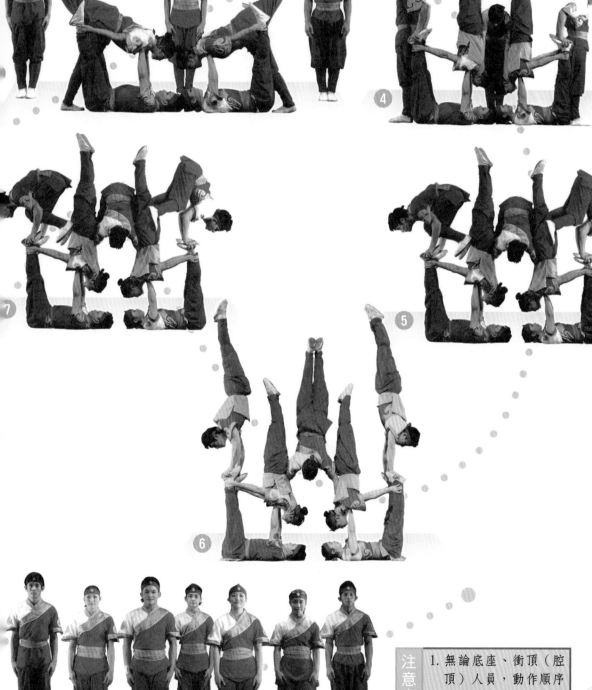

注意事項 1. 無論底座、衝頂（腔頂）人員，動作順序皆須按部就班，勿急促上下。

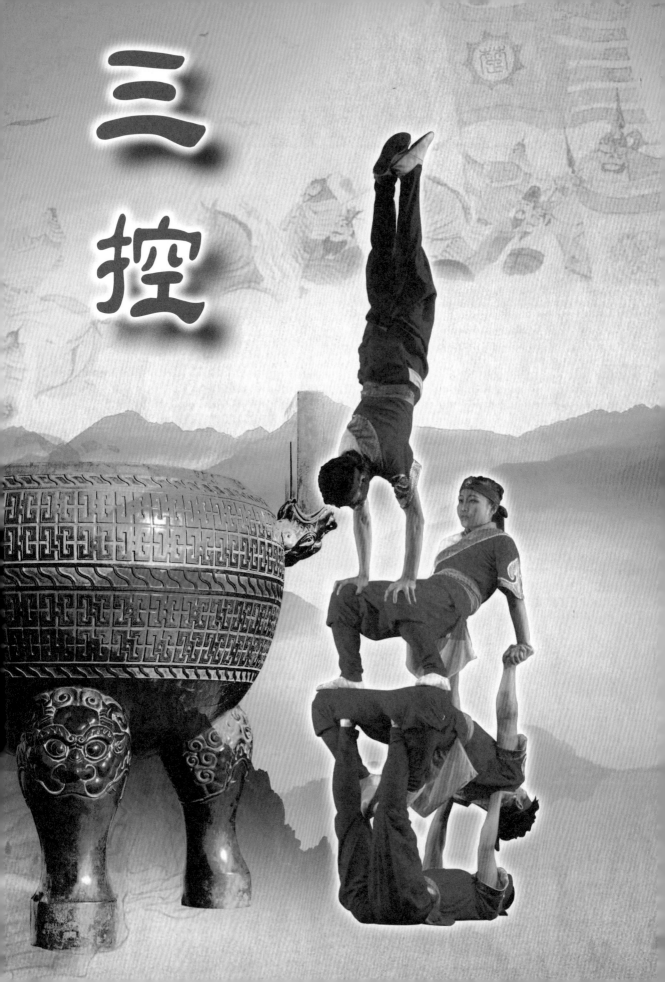

三

控

第二節　第二階段疊羅漢技巧

一、三控

動作分解圖說

1. 四人前後站成一直排。

2. 底座躺於地面左腳微彎，二節左腳後舉扣住底座脛骨，左手按住底座左腳面。

3. 二節右腳蹬勁向上跳，腳腕由外向內盤住底座膝蓋處，大腿坐在底座的雙腳掌處。底座要尋找並穩住二節的重心。二節雙手側平舉，準備躺下。

4. 二節躺下時雙手向上伸直，底座撐住二節的肩胛處。

5. 尖子和二節對搭手，準備蹬上。

6. 尖子雙手用勁撐住，雙膝彎曲，雙腳往二節腹部位置蹬上。

7. 尖子雙腳掌以外八字，輕落於二節的髖骨內側部位。

8. 尖子重心找穩後，鬆開雙手，身體垂直站起叉腰。

9. 二節手微彎和三節對搭手，用力送三節上。

10. 三節蹬上時，肚子要提氣，雙腳蹬跳到二節大腿前端，到位停住，要挺腰向上，身體的重心微向前放在腳的位子。

11. 尖子按住三節大腿前側位置，吊頂提勁向上。

12. 尖子吊頂向上到位，併腿呈倒立姿勢，完成三控造形。

13. 結束時，尖子往三節下胯中間屈膝下頂。

14. 尖子落地後，原地站住不動。

15. 三節下時，與二節雙手先撐住勁，雙腳再收屈往正後方下至地面，落地後鬆手站住不動。

16. 底座推二節肩膀準備向上。讓二節起身坐好。

17. 二節雙手平舉，腹部用勁坐穩起身。雙手抓住底座腳尖準備下。

18. 二節下時先將右腳鬆開，底座右腳順勢跟著放下。

19. 二節右腳站穩後，左腳依序鬆開落地站好。

20. 底座起身站好，呈一直排結束。

第三章　大武術疊羅漢技巧

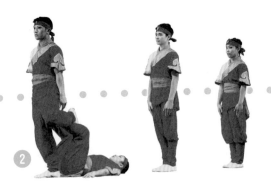

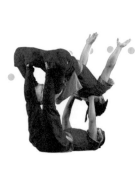

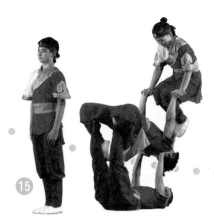

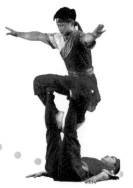

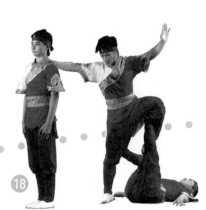

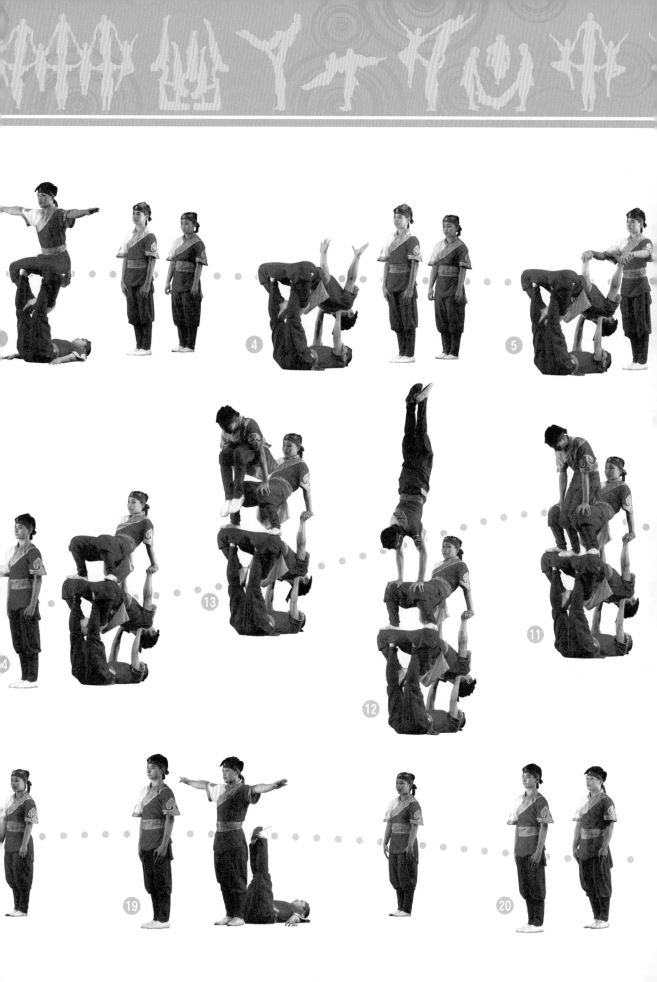

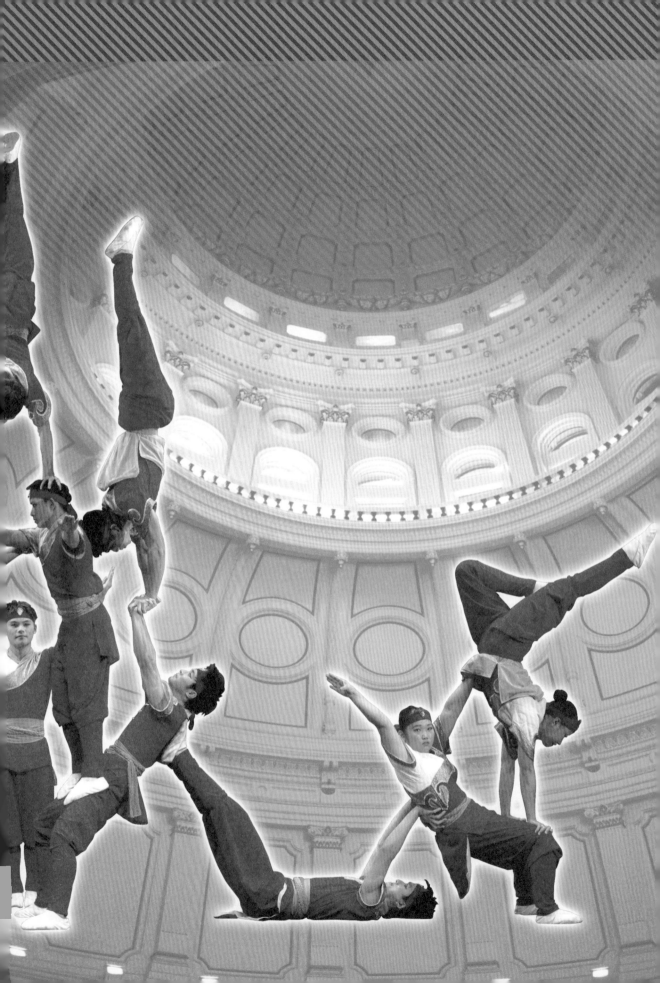

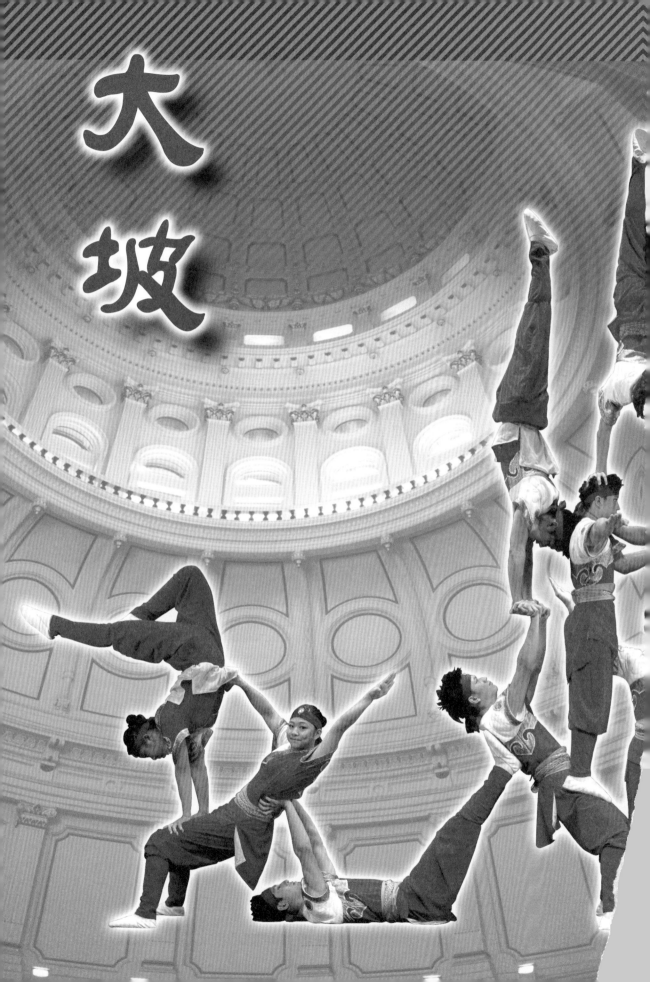

大
坡

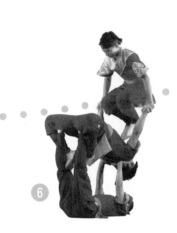

6

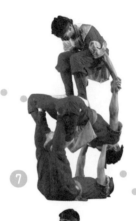

7

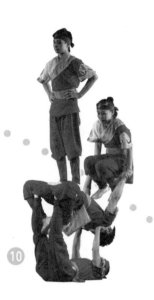

8

10

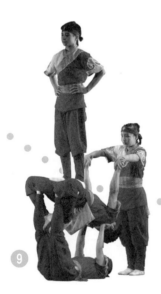

9

<table>
注意事項
1. 無論底座、二節或尖子，動作順序皆須按部就班，勿急促上下。
2. 初學時，二節從後方坐上底座。
</table>

注意事項

1. 無論底座、二節或尖子，動作順序皆
 須按部就班，勿急促上下。
2. 初學時，二節從後方坐上底座。

二、大坡

動作分解圖說

1. 底座第一排、對手底座與躺背人員第二排、站腳人員第三排、尖子（中間1、左右各1、兩側各1）第四排，均就預備位置。

2. 二位底座面對面坐於地面，雙腳掌靠住並掌握彼此距離。

3. 底座雙腳舉起，對手底座人員雙手扶住底座腳後跟，背部躺於底座雙腳上。

4. 中間二位站腳人員到對手底座胯中間就位。兩側對手底座和躺背人員對扶手，躺背人員背向下躺，底座雙手撐住躺背人員的下背。

5. 站腳人員右腳站上對手底座右大腿。

6. 站腳人員雙手對扶，右腳用勁踩上，左腳接續踩上對手底座左大腿內側位置，伸直站住。

7. 同一時間尖子「倒立人員」，依個別對手底座人員位置，預備上肩。

8. 中間起頂的尖子站在底座的肩上，按住站腿人員的頭撐上肩就位；左右尖子與對手底座對搭手跳上肩；兩側尖子按住躺背人員大腿前側，躺背人員抓住尖子腰帶預備。

9. 所有尖子人員一起上頂倒立，左右兩側倒立的尖子，雙腳呈一直一屈的姿勢，定住亮相。

10. 結束時，中間尖子往後屈膝下頂，左右對手頂尖子往斜後側屈膝下頂，左右踢頂尖子往斜後側下頂。

11. 站腳人員等尖子落地後，互相搭手從中間一起跳下。

12. 底座雙腳以推蹬方式，讓左右躺背人員起身，再以地蹦起身，站好定位，亮相結束。

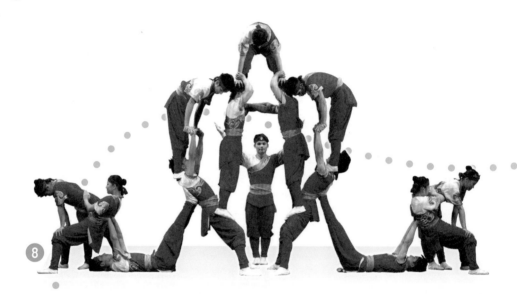

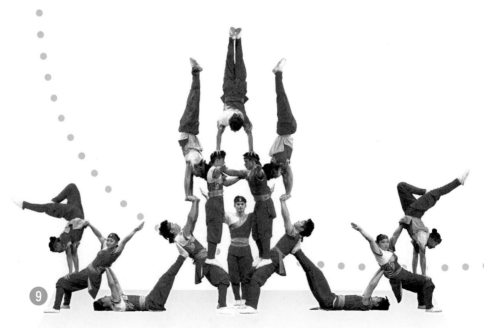

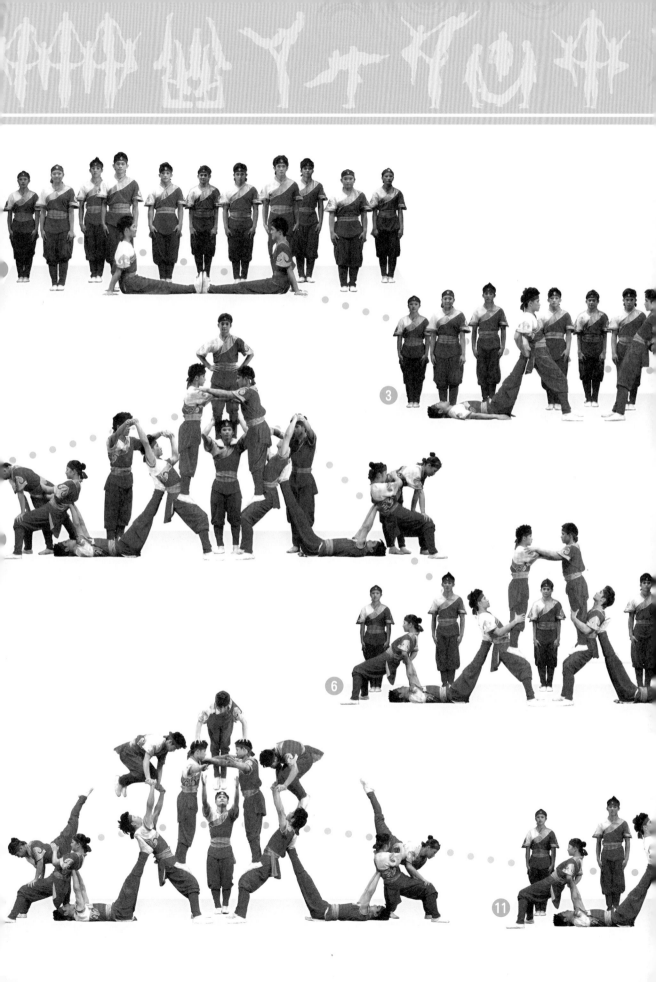

大牌樓

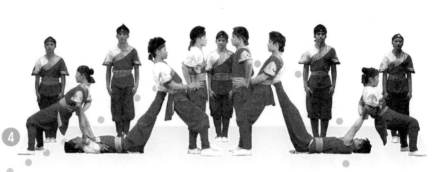

④

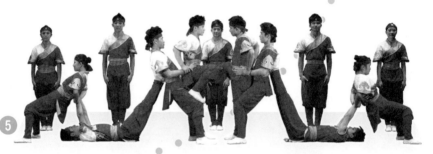

⑤

⑫

注意事項

1. 無論底座、二節或尖子,動作順序皆須按部就班,勿急促上下。

三、大牌樓

動 作 分 解 圖 說

1. 底座與二節站第一排，被拉者站第二排，呈預備姿勢。

2. 底座與二節對搭手呈上肩姿勢，二節左腳踩在底座左大腿上端，準備蹬上肩。

3. 二節左腳蹬勁向上，右腳隨之踩上底座右邊肩膀。底座雙手臂呈右高左低姿勢，頂勁撐住二節。

4. 二節右腳使力，底座同時左手用力上撐，幫助二節身體上移。二節左腳迅速站上底座左肩膀上，雙腳脛骨同時緊貼底座後腦杓。

5. 底座雙手扣住二節小腿。二節站穩底座肩膀後，身體慢慢挺直站起，雙手張開亮相，眼睛直視正前方。

6. 左邊一組底座與二節往後轉。被拉者往前移步插入隊伍成一直線。二節彎腰手拉被拉者，底座微蹲抓扣住被拉者的腰部。

7. 全部撐起來控制住，完成造型。

8. 反時鐘繞行90度。

9. 繼續反時鐘繞行走至135度，繞行至170度時，底座開始剎車預備停住。

10. 繞行至180度時停住。

11. 落下時，底座和二節微蹲一起將被拉者放下來，二節確認被拉者落地站穩後，雙手才能鬆開。被拉者移到後排面向觀眾。左邊一組被拉者同時後轉面對觀眾。

12. 二節下時，與底座對搭手。底座雙手頂住勁，讓二節雙手施力往前跳下。

13. 底座確定二節落地站穩後，才能鬆開雙手。

14. 左邊一組底座、二節向後轉。全體站回開始前的預備位置，完成大牌樓全部動作。

第三章　大武術疊羅漢技巧

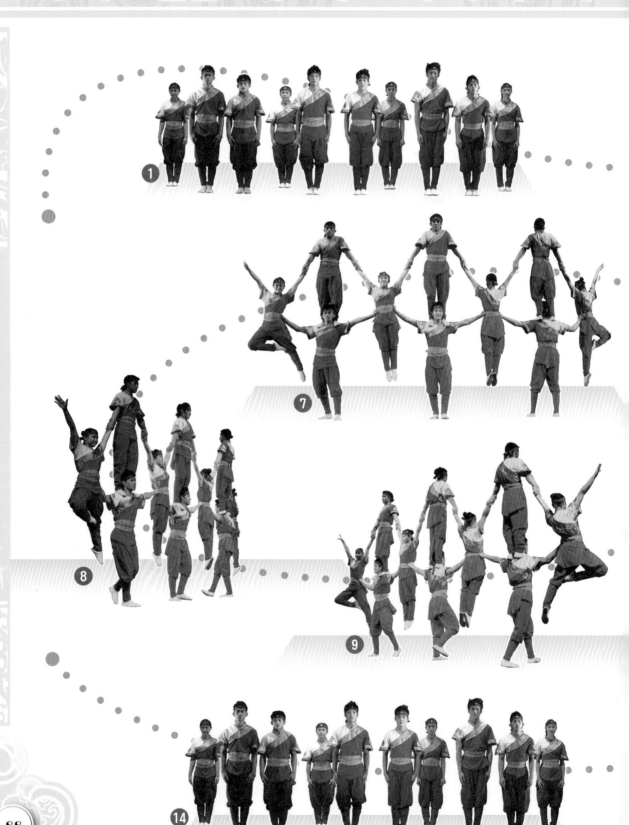

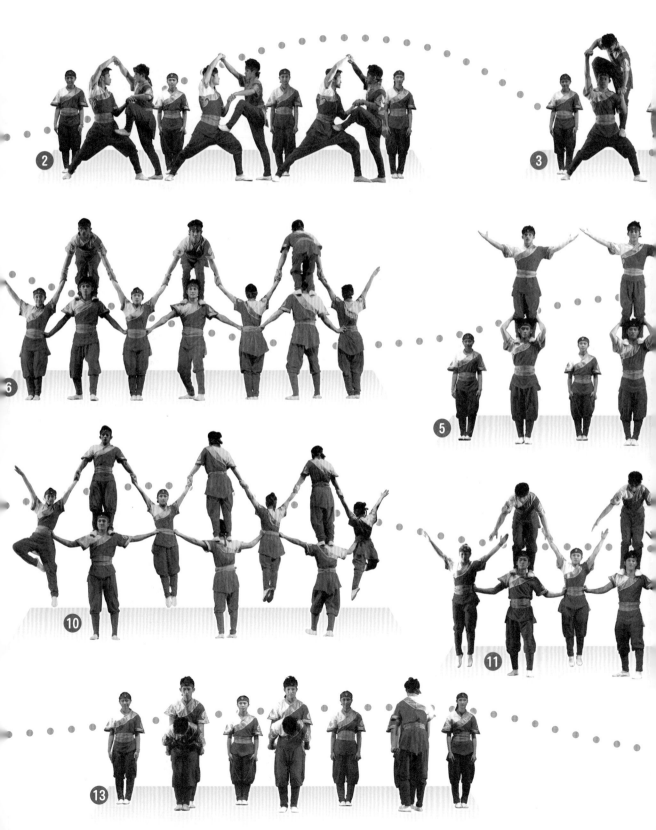

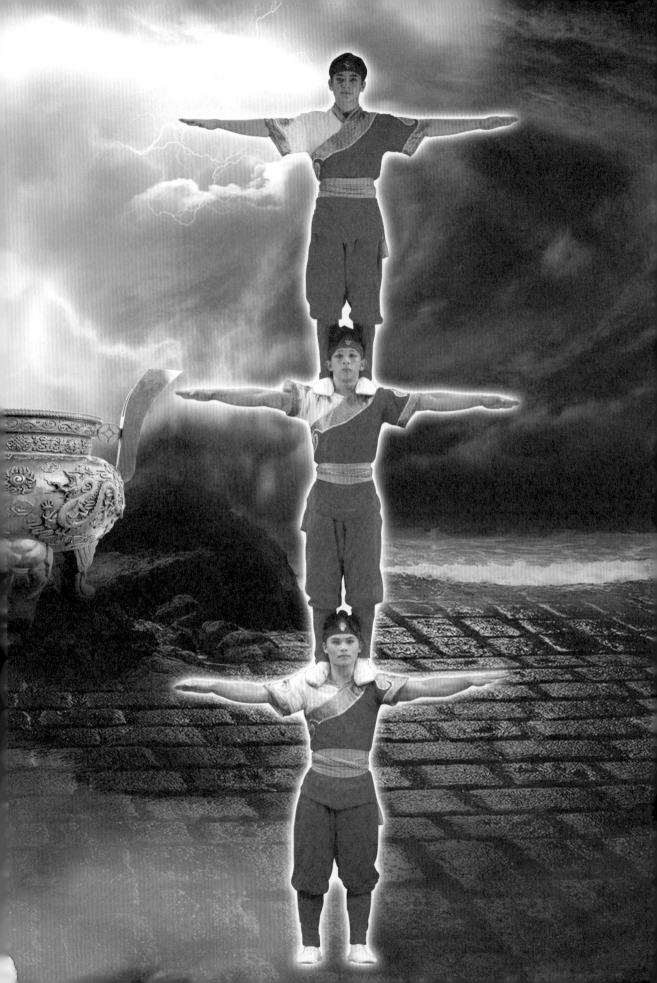

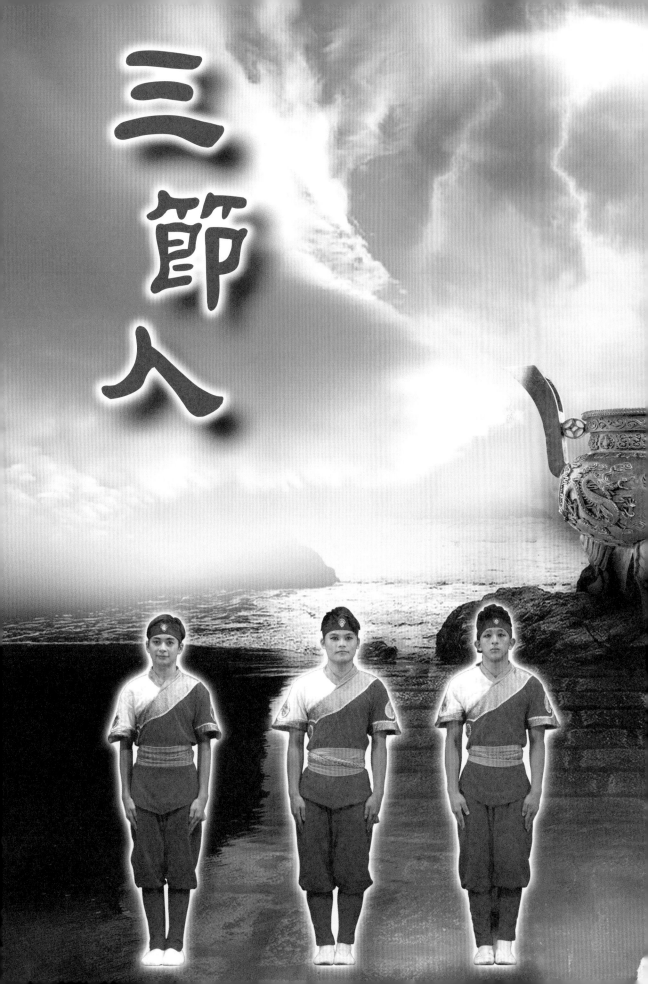

三節人

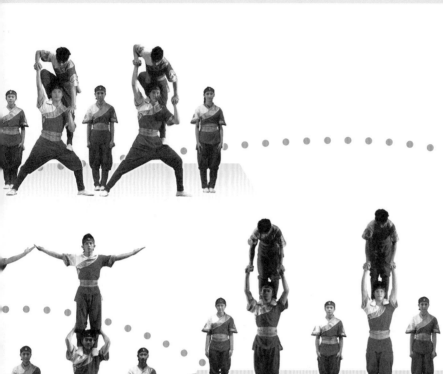

注意事項

1. 結束時：底座勿快速彎腰向前推下二節與被拉者，以免受傷。

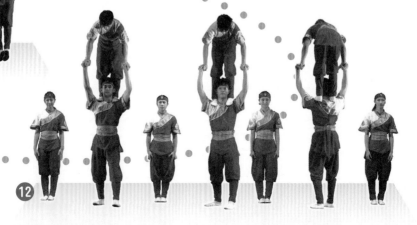

第三節　第三階段疊羅漢技巧

一、三節人

動作分解圖說

1. 底座站中間、二節在左、尖子在右，三人並排呈預備姿勢。
2. 二節與底座對搭手，二節左腳踩底座左大腿，準備蹬上。
3. 二節左腳蹬上，右腳緊接著踩至底座右肩，底座雙手右高左低撐住二節。
4. 底座左手用力上舉，二節右腳使力，左腳站上底座左肩膀上，此時左右腳脛骨同時緊貼底座後腦杓。
5. 兩人雙手慢慢鬆手，底座雙手扣住二節小腿。二節站穩底座肩膀後，身體慢慢挺直站起，雙手叉腰，眼睛直視正前方。
6. 底座身子微右轉，以馬步姿勢微蹲，右手放置於右大腿處，讓尖子左腳踩上。二節與尖子對搭手準備上肩。
7. 尖子與二節同時以蹲勁向上用力時，二節順勢左托右拉起尖子。底座等尖子踩勁向上時，順勢將尖子的左腳往上推送上去，三種力量同一時間施力。
8. 底座等尖子蹬上，左腳一離開右手，立刻將右手移至二節的小腿扣住。二節將尖子由前往後拉至肩上時，雙手用勁撐住尖子。尖子被拉轉至二節肩膀高度時，雙手臂撐住勁，右腳緊接著踩上二節的右肩膀。
9. 尖子右腳踩穩後，左腳立刻馬上站上二節左肩，此時左右腳脛骨同時緊貼二節後腦杓。
10. 二節和尖子兩人雙手鬆開，二節雙手緊扣住尖子小腿。尖子雙腳站穩後，鬆手起身插腰。
11. 三節人穩住後，放手亮相。
12. 尖子下肩時與二節搭手，以慣性腳往下落地。
13. 三節向前跳下腰部至二節面前時，二節此時一起跳下。同一時間二節雙手用力夾住三節的腰部，落地時往上帶勁托住三節，減輕其雙腳落地重量。
14. 底座雙手用力往上托住二節腰部，讓二節落地輕巧，同時又能穩住三節。
15. 三人站回開始時的預備位置，亮相結束。

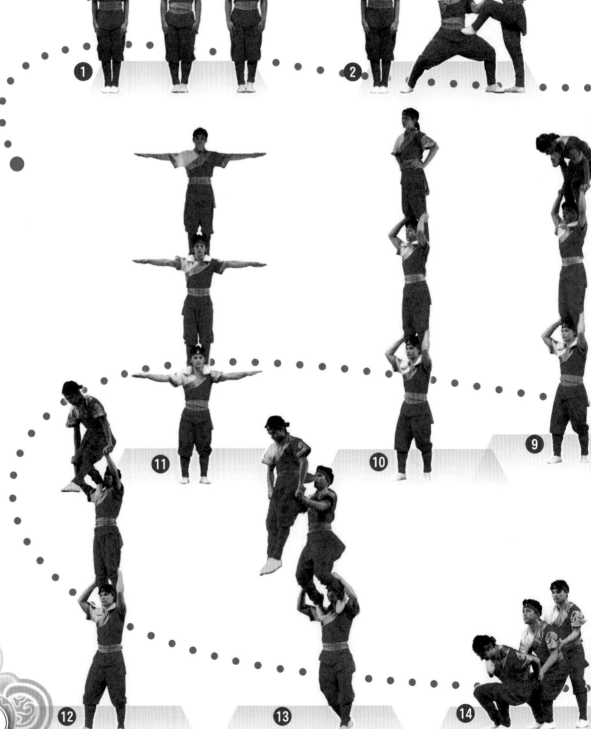

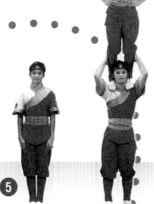

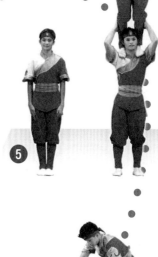

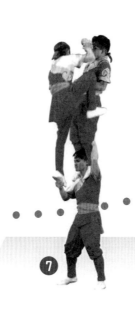

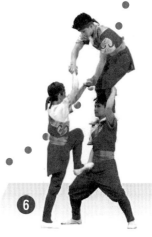

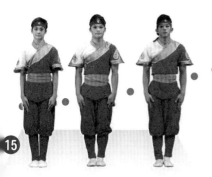

注意事項

1. 無論底座、二節或尖子，動作順序須階按部就班，勿急促上下。

龍頭（六人）

二、龍頭(六人)

動作分解圖說

1. 舌頭跪姿在前，三節、二節、底座、左右胯站姿，共六人。呈三角形，就龍頭造型預備位置。

2. 二節雙手扣住三節腰部，三節雙手扣住二節手腕，準備「上肩」。

3. 三節原地蹲跳，讓二節順勢往上舉起。三節雙腳微開，讓二節把頭穿進三節雙胯中間。

4. 三節坐穩後雙手叉腰。二節雙手扣住三節大腿，兩腳張開保持重心。

5. 二節雙手打開給左右胯的人扶著，底座頭從二節胯下穿入，準備扛起。

6. 底座雙手扣住二節膝蓋。左右胯兩人雙手用力，協助底座扶住二節手臂，聽底座口令一起將二節、三節往上扛起。

7. 舌頭就前面位置，二節將雙腳向前伸直，舌頭站到二節兩腳中間，雙手將二節的腳由外向內扣住，再將自己的右腳向後盤住底座的腰部。同一時間左右胯用後面的手扶住二節的腰部，前面的手扶住舌頭的大腿協助她蹬跳上去。

8. 舌頭的左腳蹬上時，力量要輕巧。二節腳需時時用力托住舌頭的腋下向上，協助底座穩住重心。

9. 二節與三節對搭手，二節雙手撐勁向上用力提氣，右腳先踩上二節右肩，準備上肩。

10. 三節站穩二節肩膀後，三節身體慢慢挺直站起，雙手叉腰，眼睛直視正前方，二節雙手扣住三節小腿。

11. 左右胯人員上胯時，前面的手要扶助二節的大腿，靠裡面的腳要蜷腳放到舌頭的大腿上，讓底座雙手抓扣住，準備跳上。

12. 左右胯人員上胯時，雙手施力，下腳掂腳蹬上，讓裡面的腳能夠跪上去，使身體的重心向上後緊貼住二節側腰兩側。二節與三節張開雙手，左右胯張開外手，亮相。

13. 收回外張手，左右胯先放外側的腳落地。

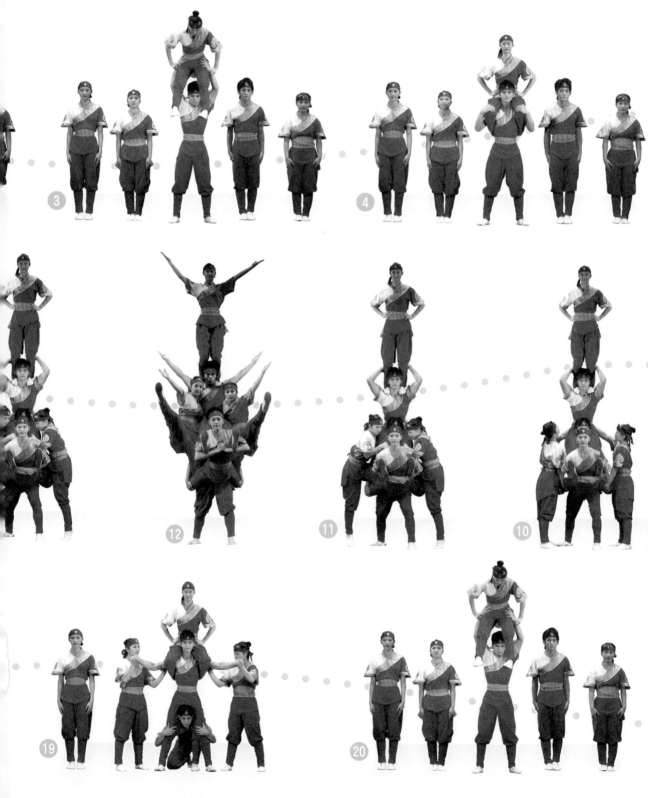

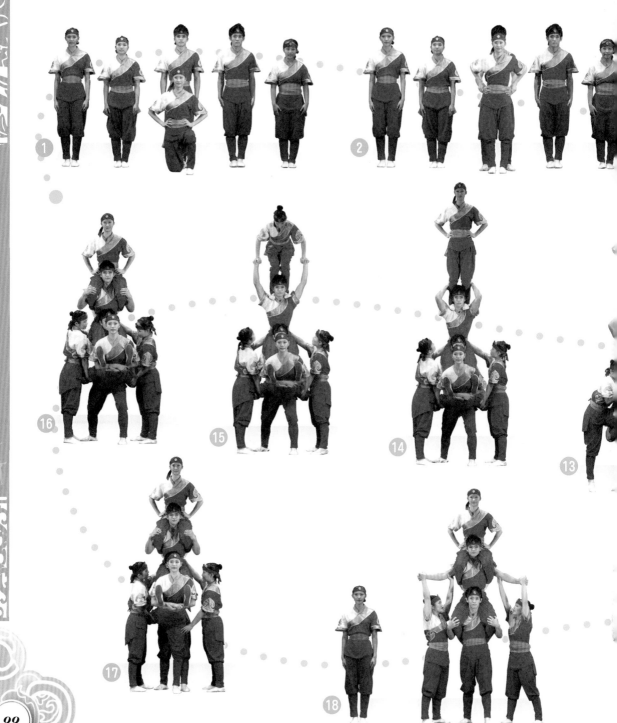

14. 左右胯外腳落地站穩後，底座暫時鬆開雙手，讓左右胯的內腳放下來。底座雙手馬上再扶住舌頭上去時的位置。左右胯下地後，前手扶住二節的膝蓋外側，後手抓扣二節腰部，增強穩定度。

15. 尖子與二節對搭手，準備下肩。

16. 三節坐肩穩住後，雙手插腰，二節雙手扶住三節膝蓋。

17. 舌頭落地時，先將左腳放下來落地站好，再將右腳放下來，鬆開雙手離開位置。

18. 二節落下時，雙手打開，左右胯人員先扶助二節雙手，準備下肩。

19. 底座雙腳向下蹲，二節鬆開雙腳落地站住，底座等二節站穩後再向後抽頭離開。

20. 二節微蹲，雙手用力撐起三節，三節從前面下肩。

21. 結束亮相時，只有三節以跪姿叉腰亮相，其他人員並排站好亮相。

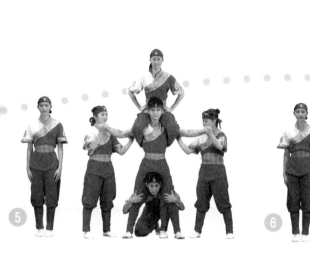

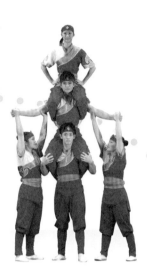

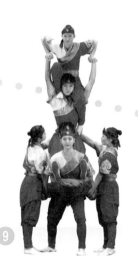

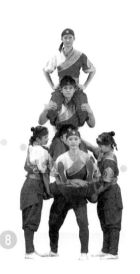

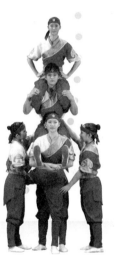

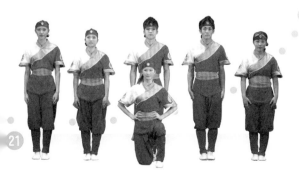

注意事項

1. 無論底座、二節或尖子，上肩下肩動作順序皆須按部就班，勿急促上下。

金字塔（牌坊）

三、金字塔（牌坊）

動作分解圖說

1. 預備姿勢共3排：第1排三節（尖子）、第2排底座人員、第3排二節人員。

2. 底座以蹲馬步姿勢準備。左右底座外手舉高，與左右二節的外手對搭手。左右二節的內手要按住中間底座的頭部，左腳踩在底座大腿內側處，準備上肩。

3. 二節雙手撐勁左腳踩勁向上，右腳接續踩至底座肩膀上。

4. 二節右腳踩穩後，左腳接續踩至底座右邊肩膀。

5. 二節雙腳站穩後，身體挺腰向上，雙腳站直，外手叉腰站穩，內手相互搭肩。

6. 尖子就位，雙手與左右二節的外手對搭手。右邊底座右手托住尖子右腳，準備向上托舉。

7. 尖子以蹲跳方式躍上。二節配合尖子躍上的時機點，順勢將尖子向上拉舉。至腰部到位時，托舉住尖子的手。右底座等尖子向上同時，右手順勢將尖子右腳托舉向上頂住。

8. 尖子雙手借到二節助力時，接續將左右腳踩上左右邊二節的大腿內側處。尖子雙腳站穩後，雙手繼續撐住勁。

9. 尖子雙腳站穩後，將雙手移至左右二節的頭部，準備上肩。左右二節外手扣住尖子手掌，增加穩定度。

10. 尖子雙手按住二節頭頂部位，雙手和腹部用勁以吸吊之方式上肩，將雙腳移至左右二節內側肩膀上。

11. 尖子等雙腳站穩後，雙腳微蹲，身體挺腰向上穩住後再將腳站直。二節的內手交叉要緊扣住尖子的小腿處，讓他有依靠。尖子站穩後，所有人的外手同時一起開手亮相。

12. 尖子雙手按在二節頭頂，雙手撐勁以吊頂方式起頂向上。二節的脖子要用力硬住勁，外手壓住尖子的手以防滑脫。

13. 尖子成頂時，雙腳併攏。

14. 底座與二節確認尖子的頂穩住後，放開外手亮相。

15. 尖子下頂，雙腳併攏，屈膝向下，往前落下。

16. 二節在尖子落至底座頭部高度時，再將尖子的雙手放開。左右底座將外手放置尖子雙手落下的位置，接住尖子的手，以緩衝尖子落下時的衝力。

17. 左右底座確認尖子落地站穩後，外手再與左右二節對搭手，準備下肩。

18. 左右二節內手對搭肩膀，外手扶住左右底座的外手，向前跳下。

19. 落地後，依照順序呈三角形的隊形站定，亮相結束。

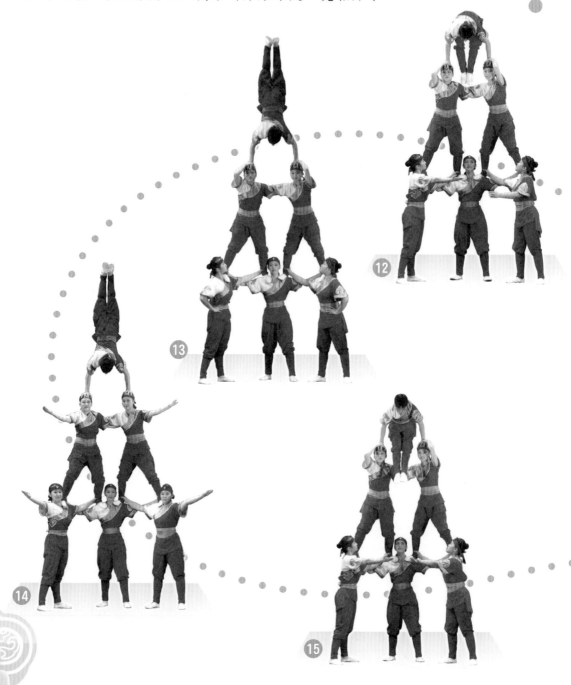

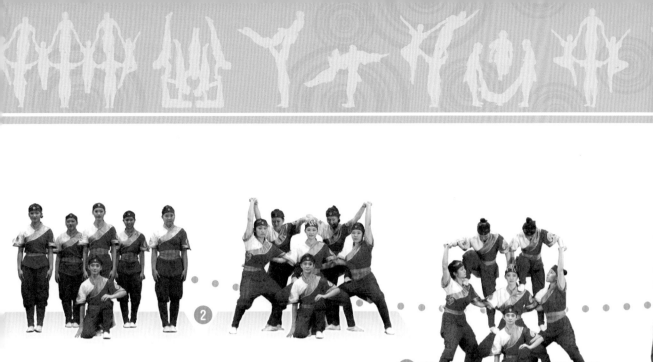

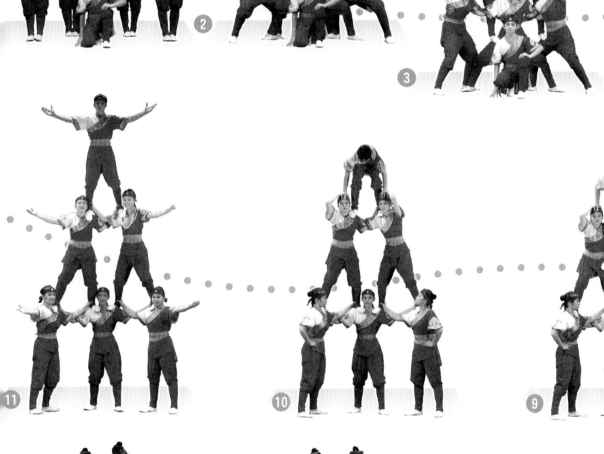

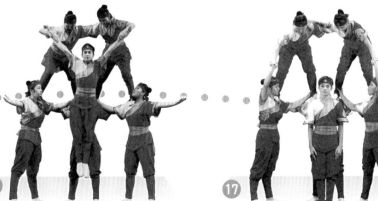

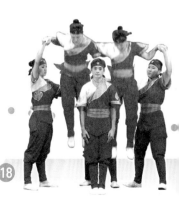

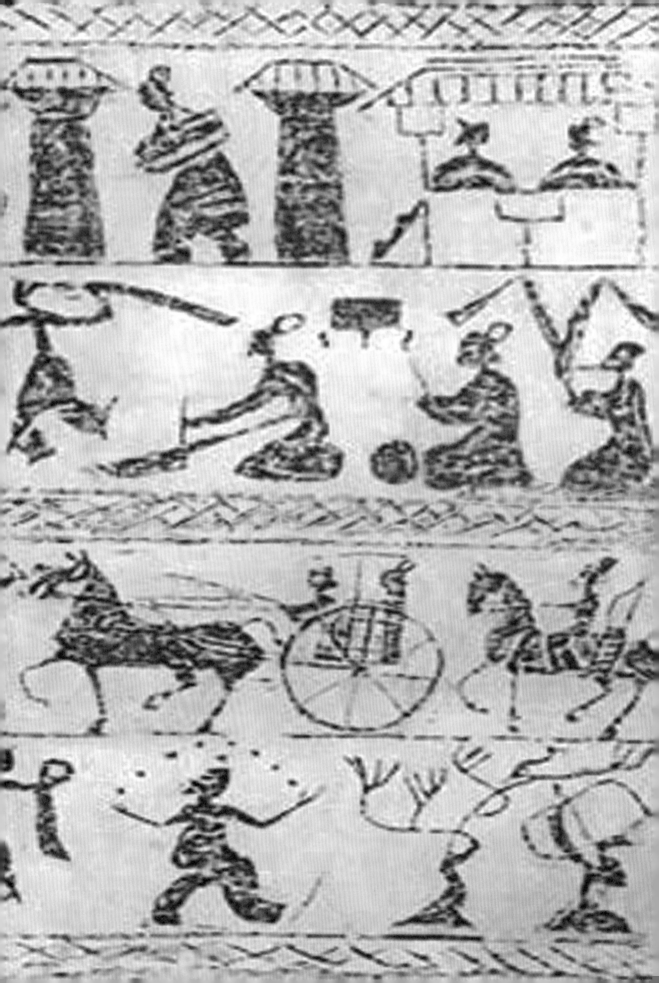

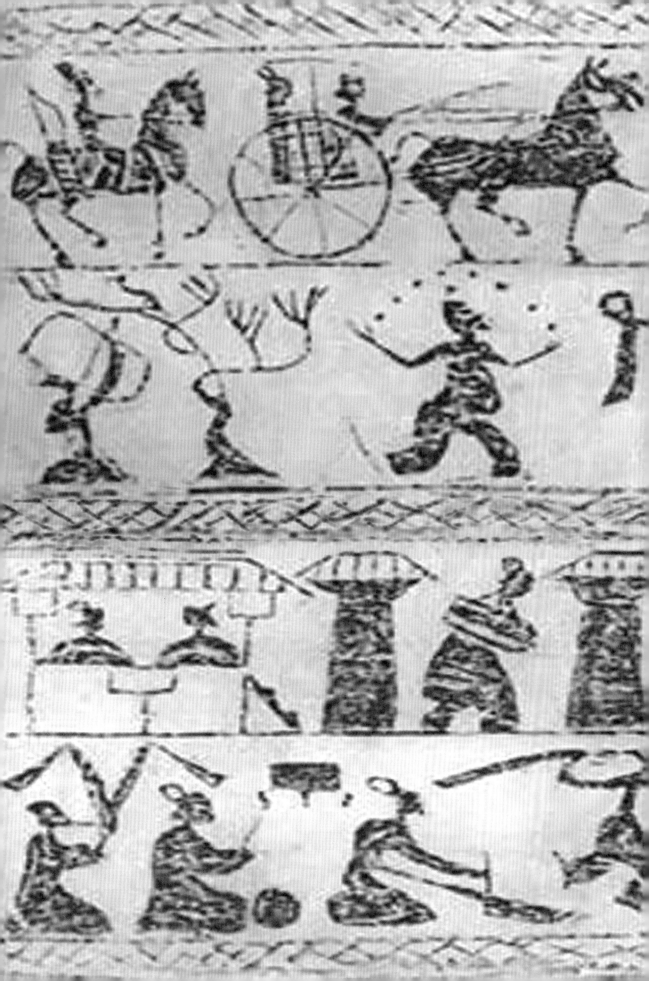

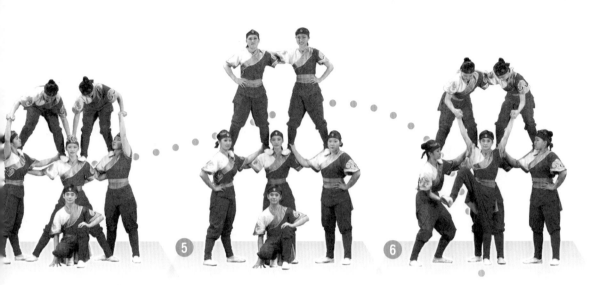

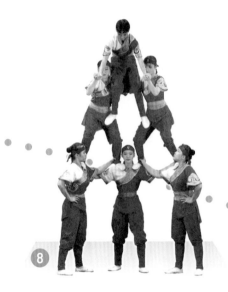

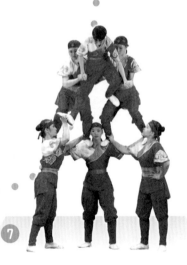

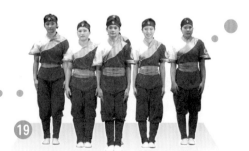

注意事項

1. 無論底座、二節或尖子,動作順序須按部就班,勿急促上下。
2. 底座眼睛須隨著注視著二節與尖子的上下狀況。

第四章　大武術運動傷害與防護

第一節　「大武術」運動傷害的定義

大武術又稱疊羅漢，在中國歷史悠久，內涵非常豐富。在各種不同的雜技技巧中，大武術是唯一不需要借助道具就可以表演的節目。它體現團結互助的可貴精神，將力量與和諧之美融為一體，是至今保存最完整的民間雜技之一。

大武術屬於形體類雜技節目，是由人與人的對手技巧和疊羅漢的人體造型交織成基本結構，是以最直接、最集中的態勢來展示人體柔韌、翻騰、力量、平衡等技能，是展現人體動態與靜態美的雜技項目。

大武術(疊羅漢)技巧一般分為「底座」、「二節」及「尖子」，若場地夠大，為了畫面比例好看，側面可以增組，高度可以加層，所以，人和人之間的連結堆疊，是大武術造型成型最基本的條件。在這些連結堆疊的技巧組合過程中須互相配合完成動作，其間若有其中一方抓握力量不夠、或抓握過於用力致使對手過痛、重心沒找著、穩定度沒維持、彼此動作間的協調或節奏掌握不夠準確，則易產生鬆脫、偏垮、失誤，導致造型無法完成。它和一般運動、競技啦啦隊一樣，在過程中，運動傷害是瞬間發生的，故本書針對「大武術」的運動傷害與防護之道，特予介紹。

本章在敘述「大武術」運動傷害與防護時，也參考一般運動與競技啦啦隊的相關研究報告來進行說明。廣義來說，凡是和運動有關所發生地一切傷害都可以列入運動傷害的範圍。

對於傷害的認知與界定，雖然，在名詞解釋等文字敘述上難以做出明確的定義，有學者對運動傷害所採取的定義較為廣泛，認為凡是與運動情境、行為中有關，發生身體各部位組織承受外力或內力的負荷，當負荷超載或動作不正確時，所發生的身體組織、器官之損傷、病變或生理障礙。包括急性或慢性的傷害，甚至因運動而引起的死亡，皆稱為運動傷害。

本文係指從事大武術活動曾經引起身體組織的損傷或運動機能的傷害，無法繼續進行大武術的練習及表演，而必須暫停大武術活動者，包括急性或慢性的傷害，影響大武術運動表現之傷害。

第二節 運動傷害的分類

一、急性傷害與慢性傷害

　　運動傷害的分類方法有很多，各有其優劣點。依照受傷或症狀出現的病史來區分時，可分為急性傷害與慢性傷害兩大類。

　　林燕鈞（2002）指出急性傷害為突然或瞬間發生的力量，造成組織的破壞，有明確的原因、動作型態與時機，因此受傷者往往容易記得何時受傷。例如：跌倒、撞擊骨折或挫傷以及突然改變運動方向造成扭傷或拉傷等。慢性傷害為過度使用造成的傷害，為長期持續累積多次的小傷害，致使受傷者無法肯定於何時何地發生，故而常忽略其傷害，直到影響其運動能力時才自覺到。

　　李勝雄（1995）將運動傷害分為急性與慢性兩種。其中分別包括：

(一)急性運動傷害：

　　1. 創傷：受外力作用致使皮膚組織發生剝離斷裂的損傷，稱之為創傷，亦即開放性的皮膚組織傷害。其中常見的創傷有切傷、割傷、刺傷、裂傷等等的運動傷害。

　　2. 挫傷：受跌倒、摔落等各種鈍力的作用，而造成皮下組織傷害的狀況，稱之為挫傷。常見的有肌肉及肌腱的損傷、韌帶的損傷、骨骼的損傷、神經的損傷以及臟器的損傷等等。

(二)慢性運動傷害：

　　1. 肌肉、肌腱的傷害：肌肉、肌腱常因微小外傷的蓄積或引起炎症，而形成的慢性運動傷害，常見的有網球肘、腰痛症、腳跟腱炎等等。

　　2. 韌帶的傷害：因細微傷害的蓄積，而減退韌帶機能作用的狀態。常見的有跳躍膝、踝關節慢性扭傷等等。

　　3. 骨、關節及脊椎的傷害：大多起因於肌肉、肌腱、韌帶等的機能減退而影響骨、關節、脊椎的正常運作。常見的有疲勞性骨折。

　　4. 神經的傷害：通常發生在末梢神經，而引起痛、知覺或運動障礙。常見的是椎間盤突出所引起的脊椎神經壓迫傷害。

二、接觸性與非接觸性

　　有學者認為凡是和運動有關而發生的一切傷害情形，無論是直接或間接的傷害都可以列入運動傷害的範圍，大致可區分為接觸性與非接觸性兩類（林正常、王順正，2002）。如足球、籃球、美式足球、橄欖球都是典型的接觸性運動，雙方球員在比賽中之衝撞推擠，或是無意，也許是技術性犯規，往往造成球員的傷害。非接觸的運動如游泳、網球、高爾夫球、慢跑、滑雪等，雖然沒有劇烈之肢體接觸，卻不保證運動傷害之不發生，而且傷害之程度不見得就比較輕微。

三、突發性與反覆性外傷

　　例如：被表演道具擊中所引起的腫塊，或是由表演意外事件而引起的骨折，這些傷害都屬於突發性，通常也較為顯著。拳擊選手頭部重複被打擊而發生的傷害，是屬於一種反覆性外傷。

第三節　常見的運動傷害

依照受傷的情況或症狀的病史來區分時，可分為急性運動傷害和慢性運動傷害兩種。

一、急性運動傷害：是指單一次內發性或外因性的刺激，使組織器官破壞的現象。受傷者可以很清楚的記住；是那一次上課、練習或比賽中發生。就傷害的性質而言，可分為：

（一）肌肉拉傷(muscle pulls and strain)：肌肉本身的收縮不當所造成的肌纖維受傷。可分為兩種收縮不當的情形，第一種是發生在主動收縮的肌肉受到突發性的阻力；第二種是發生在橫跨兩個關節的長肌肉，由於技巧錯誤或協調不良，導致同一條肌肉互相拮抗造成拉傷。依受傷的程度可分為：1.肌肉輕度拉傷，肌肉有一小部分的肌纖維斷裂，肌肉出血很少，只有在肌肉用力時或壓患部時，才會引起疼痛，外表並看不出特殊異常。2.肌肉中度受傷，是指肌肉有相當多的肌纖維斷裂，肌肉明顯出血，可能伴隨有水腫出現，受傷的肌肉肌力減弱，患部外表腫大。3.肌肉重度拉傷，則是指肌肉的肌纖維全部斷裂，整塊肌肉斷離，最常見的斷裂部位是肌肉與肌腱的交合處。此時肌肉大量出血，斷裂的肌肉縮至兩端點處，而形成凸起一大塊，斷裂的部位則凹陷下去。

（二）肌肉痙攣(muscle spasms)：是一種無法控制且又痛苦不堪的肌肉收縮。痙攣是當人體肌肉的化學系統失調時所發生的，科學家認為肌肉痙攣與體內電解質的不平衡有關，例如：鈉、鉀、鎂、鈣等。肌肉痙攣的發生，可能是因運動或在太陽下曝曬而引起水分缺乏或電解質的改變。肌肉抽筋的原因有可能是：1.肌肉或肌腱的裂傷；2.鹽分流失過多；3.局部溫度變化太大；4.局部循環不良或過度疲勞；5.心情過分緊張或肌肉協調不良。最容易抽筋的部位是大腿後肌和小腿後肌，而後頸部及背部肌肉也常發生。

（三）肌肉疲痛：運動所引起的肌肉酸痛，大致可分為兩大類：第一類是急性

的肌肉疲痛，在運動當中便發生肌肉疲痛的症狀，而當運動停止之後又迅速消失疲痛的現象，此現象主要是由於肌肉缺血所產生的。第二類是遲發性的肌肉酸痛，指的是這種肌肉疲痛現象並非在運動當中發生，而是在停止運動後一段時間才出現，一般常在運動後八至二十四小時出現症狀，並且持續的時間很長，約一至三天左右。

(四) 韌帶扭傷(sprain)：主要是因為關節突然地扭轉超過正常運動的範圍，而造成韌帶的拉長或裂傷，它最常見於膝蓋及踝關節外側韌帶部位。症狀包括了痛、立刻腫脹、無法使用受傷的關節以及在傷處的皮膚表面呈現顏色變化。依受傷的程度亦可分為三級：1. 輕度的韌帶扭傷：只有在活動關節時才會有疼痛感，沒有任何腫大或外形的改變。2. 中度的韌帶扭傷：是指韌帶大部分斷裂，同時有關節腫大和劇痛出現。3. 重度的韌帶扭傷：是指韌帶完全斷裂，伴隨嚴重血腫與關節不穩定的病症出現。

(五) 挫傷(contusion)(撞傷)：是指皮下組織受鈍力性撞擊所造成的創傷，在受傷後會造成微血管破裂出血以及組織傷害，而使組織液流出，因而形成水腫的現象。因挫傷而形成組織內出血或血腫（hematoma）的現象，如果沒有適當的處理，可能因組織的纖維化與鈣化現象而造成慢性疼痛。

(六) 骨折(bone fracture)：是指身體骨頭因為直接或間接的外力造成碎裂或變形。人體骨骼剛形成時，原本是柔軟有彈性和可塑性的。隨著年紀的增長，軟骨的成分漸少，硬骨漸漸變多，骨折開始容易發生。會造成骨折的原因，是骨骼受到外力的衝擊或壓迫，突然間失去了它的連續性，造成完全或不完全分裂成兩塊以上的碎段。骨折的種類：

1. 簡單骨折(simple fracture)：指骨折的部位並沒有與人體外部接觸，亦稱為閉合性骨折。大部分採保守的外部固定治療即可逐漸癒合，其受感染的機會很低。

2. 複雜性骨折(compound fracture)：骨折的部位突出到體外，亦稱開放性骨折。因為接觸到皮膚上和環境中的細菌，一般都需要抗生素治

療。

(七)關節脫臼(dislocation)：是指骨骼關節面被迫移位、關節囊破裂、關節韌帶過度伸展或斷裂。常發生在臀部、肩膀、肘部、指頭和膝蓋。受傷時須將患處以夾板或吊帶等物固定，不可貿然自行移動脫臼處，並應立即就醫治療。由於各種關節的功能與架構不同，肩關節與肘關節是比較容易脫臼的；脊椎關節比較會出現小關節面的錯位；至於髖關節、膝關節、踝關節則較不容易脫臼，在日常的活動中，是不會有任何的脫臼現象發生，除非曾經受過傷，或者是韌帶比較鬆。

脫臼可分為急性脫臼和慢性脫臼兩種：急性脫臼常合併韌帶裂傷；慢性脫臼患者，往往曾有韌帶裂傷或韌帶經常被牽扯的病史，形成韌帶鬆弛與關節囊擴大，進一步造成關節的慢性脫臼。

如果脫臼發生了，關節四周的肌肉、韌帶、軟骨、血管、神經等，都會遭受到某種程度的損傷。若沒有及時將關節正確復位，所造成的後遺症將會更多，諸如關節的酸脹疼痛、肌肉的無力、神經的抽痛等等，導致日常生活的不便，甚至會出現習慣性脫臼的症狀。

肩關節是人體最容易造成脫臼的大關節，主要原因是為了保持手臂的靈活度，肩關節裡特別進化成為很淺的關節固定面，其餘的固定任務交給複雜的韌帶、肌腱及肌肉系統，所以手臂可以沿著肩關節做360度的畫圓動作；相對的類似關節是大腿的髖關節，它就不能做360度的畫圓動作，因其主要任務是維護身體的穩定，大腿骨必須牢牢的固定在髖關節裡面。

由此相對比較，可以明顯的看出，手臂為了靈活度，犧牲掉穩定度；而大腿為了穩定度，犧牲掉靈活度。

(八)皮膚傷：包括擦傷、裂傷、刺傷、開口傷、水泡及曬傷，這些小傷害可能因治療不當而造成其他病變發生，如：蜂窩性組織炎。水泡的產生，以發生率的高低來比較時，算是運動中最常見的傷害。水泡較常發生在手掌和腳底部位，因具有較厚的角質層，才會由於運動摩擦力的拉扯而

起水泡。易起水泡的皮膚和深層組織黏得較緊，受到摩擦時不能和最表面的皮膚一起移動，兩層皮膚因此而裂開，組織液便進入裂縫而形成水泡。

二、慢性運動傷害：是指累積多次微小傷害的身體病態現象。受傷者往往無法肯定何時何地發生的，但最後都因影響到運動表現而被發現。就受傷的性質可分為：

(一)慢性肌腱炎或骨膜肌腱炎(tendinitis)：肌肉（肌腱）在反覆過度的使用之下，造成肌腱連續性的輕度受傷，使得肌腱產生慢性發炎的現象，稱為慢性肌腱炎。肌腱連接肌肉與骨頭，所以運動時肌肉收縮拉扯肌腱；不運作時，肌肉放鬆肌腱，因此肌腱必需承當肌肉拉扯的力量。一般肌腱大約可以承受45～98 N/mm2的力道，通常肌肉收縮對肌腱所造成的拉力絕大部分都小於這個範圍。但是，即使是一個強壯的肌腱也是無法抵擋長期反覆的拉扯的，那會導致疲勞，尤其在骨頭與肌肉的界面，血液的供應較差，更容易使得傷害發生及復原減慢。

　　肌腱在幾種情形下易受傷害：1.拉力產生過快；2.斜向的受力方向；3.受力前已有外力施加於肌腱；4.肌腱相對於肌肉受力較差，卻承受過度外力。在臨床上，肌腱的傷害大部分以肌腱炎的形式發生，像游泳選手常常產生肩關節棘上肌肌腱炎或肱二頭肌肌腱炎；排球或籃球運動員需時常跑跳而造成膝蓋肌腱炎(patellar tendinitis)或又叫跳躍者膝(jumper's knee)；長跑選手因長時間跑步使得阿基里斯腱發炎(Achilles tendinitis)；著名的運動傷害「網球肘」，即是指網球選手肘關節外上髁處的慢性肌腱炎。

(二)肌腱腱鞘炎(tenosynovitis)：在手腳的肌腱外圍，皆有含潤滑液之腱鞘包住，具有潤滑肌腱之作用。慢性的肌腱腱鞘炎起因肌腱長期的反覆過度使用，造成磨擦性傷害，或是急性的肌腱過度使用未完全治好，因繼續運動而反覆性發作。由於肌腱的潤滑作用受到限制，因而肌腱在活動時產生疼痛並發出聲響。腱鞘炎的病徵一般會感到患處疼痛、痳痺、

乏力。

(三) 骨化性肌炎(myositis ossificans)：對訓練不足或已受傷的肌肉，施以繁重的運動負荷，使得肌肉因受傷而產生病變的發炎現象。可以分為纖維性肌炎與化骨性肌炎兩種：纖維化是肌肉復原時的一個時期，如果在肌肉未完全恢復前就施以繁重的負荷，將使纖維化的肌肉發炎，進而形成化骨性肌炎。

(四) 關節炎(arthritis)：有關運動傷害形成的關節炎，是指關節過度負荷或未經適當訓練而給予重負荷，使得關節受傷而發生退化性的病變。症狀則有疼痛、壓痛，但不一定會腫大，關節活動時經常會有聲響發出，有時則會出現腫脹、痛覺或無力感。

(五) 滑液囊炎(bursitis)：滑液囊在關節附近扮演緩衝的重要角色，一旦關節過度負荷使用或受傷時，往往會引起滑液囊發炎。症狀有腫脹、壓痛與關節活動障礙等，有時症狀類似關節炎，不易診斷。

(六) 疲勞性骨折(stress fracture)：骨骼在長時間過度使用下，會在主要的壓力點形成壓力性骨折現象，症狀是運動時受傷處會有持續疼痛與刺痛感，休息時症狀會明顯緩解。經常發生於長跑選手的脛骨與庶骨。

(七) 急性傷害處置不當：急性傷害若處置不當，會造成運動傷害不易復原，甚至產生惡化或長期的後遺症，如肩關節的「習慣性脫臼」與踝關節的「反覆再發性扭傷」等。

(八) 嚴重外傷：對於嚴重外傷的治療，並不是個人可以處理的。例如：頭部及頸部的受傷，假如處理不當可能會有生命危險。

(九) 過度使用而造成的傷害：此類傷害是由於某一較脆弱的部位，因為運動過度或不正確的運動技術所引起的，例如：網球肘。

(十) 失衡而造成的傷害：此類傷害大都因姿勢不良或訓練過度，發展某一部位肌肉而削弱了另一部位肌肉所引起的，肌肉的不平衡發展也會經常造成運動傷害，例如：有些選手只訓練大腿前側的肌群(股四頭肌)，而忽略了大腿後側的肌群。因為不平衡的肌肉發展，可能造成腿筋拉傷或斷

裂（例如：田徑項目100公尺起跑）；其次，背痛有時也是由於肌肉軟弱無力或不平衡發展而來，背部毛病大多因腹肌及腿部肌力太弱，或腿筋與背部肌肉缺乏柔軟度。

第四節 常見的「大武術」運動傷害

一、造成大武術運動傷害的動作

國立臺灣戲曲學院民俗技藝學系曾於100學年度進行《大武術運動傷害》的調查研究，由問卷調查得知，造成大武術運動傷害的動作比率，以「其他」最多，佔46.8%（87人）。大部分的學生受到傷害的大武術動作分布廣泛，不在本問卷內容中。學生對於大武術傷害動作的定義及認知不同，主要取決於個人的受傷經驗，例如：對手倒立、翻滾、站肩、捧提、龍捲風、電風扇、七人搓、三節人七人技巧、重量訓練、身體素質訓練、配合默契……等，比較偏向於個人受傷的感受；其次為金字塔，佔17.2%（32人），由於大部分的老師會先以金字塔造型，作為多人組合堆疊的練習，相對的也提高運動傷害的發生。本研究結果與李美霜(2011)的研究結果相類似，最常引發高中啦啦隊選手運動傷害的動作技巧為金字塔、籃型拋投以及進階的體操技巧。

表1. 從事大武術運動中發生傷害之動作及其機率

大武術運動傷害動作名稱	次數(百分比)
其他	87(46.8)
金字塔	32(17.2)
大牌樓	17(9.1)
單推	16(8.6)
三控	13(7.0)
龍頭	11(5.9)
三節人	10(5.4)
大坡	0(0.0)
抖腰	0(0.0)
總數	186(100.0)

資料來源：陳俊安(2012)。

第四章 大武術運動傷害與防護

二、發生大武術運動傷害的部位與類型

從問卷之調查結果統計指出,學生在從事大武術訓練中最容易受傷的部位以其他(71人,佔38.2%)、下背(腰部)(17人,佔9.1%)、右膝關節(10人,佔5.4%)為主,此研究結果與多位研究者相呼應(歐肇緯等,2004;魏正,2008;李美霜,2011)。

發生大武術運動傷害的部位,機率最高的是「其他」。但大部分的學生並沒有多作描述與說明,只有個別學生提到:如大腿內側鼠蹊部拉傷,由以上調查研究結果可推論出,民俗技藝學系同學在從事大武術運動訓練時,發生大武術運動傷害部位的機率不高,由此可見,民俗技藝學系老師的大武術教學、教學環境與保護設備,都能適時的提供民俗技藝學系學生在操練大武術運動時的安全性。其次容易發生大武術運動傷害的部位是「下背(腰部)」,主要是因為在從事大武術練習的過程中,有許多大武術動作技巧必須應用到下背(腰部),因此底座及二節同學的下背(腰部)負荷很大,所以就容易造成下背(腰部)的傷害發生。

表2. 從事大武術運動中身體部位發生傷害之機率

大武術運動傷害身體部位名稱	次數(百分比)
其他部位	71(38.2)
下背(腰部)	17(9.1)
右膝關節	10(5.4)
右手肘	9(4.8)
右肩	8(4.3)
右手腕關節	7(3.8)
左腳踝關節	7(3.8)
左手腕關節	6(3.2)
左膝關節	5(2.7)
左小腿	5(2.7)

右腳踝關節	5(2.7)
手指關節	5(2.7)
頸部	4(2.2)
左肩	4(2.2)
左手肘	3(1.6)
右小腿	3(1.6)
左腳掌	3(1.6)
頭部	2(1.1)
右前手臂	2(1.1)
右腳掌	2(1.1)
腳趾關節	2(1.1)
面部(含眼、耳、鼻、口等)	1(.5)
胸部	1(.5)
左上手臂	1(.5)
左前手臂	1(.5)
左大腿	1(.5)
右大腿	1(.5)
髖關節	0(0.0)
右上手臂	0(0.0)
左手掌	0(0.0)
右手掌	0(0.0)
上背部	0(0.0)
總數	186(100.0)

資料來源：陳俊安(2012)。

第四章 大武術運動傷害與防護

在發生運動傷害的類型上，本研究結果顯示大武術運動傷害中受傷的類型以「其他」為最多，佔34.4%（64人）。大部分填答者的說明為：都不嚴重、不確定什麼傷、十字韌帶斷裂、神經壓迫、骨頭挫位、舊傷復發、發炎等。其次為挫傷(瘀青)，佔29%（54人）。第三為扭傷，佔16.7%（31人）。此研究結果與多位研究者(歐肇緯等，2004；陳宜君、張又文，2007；魏正，2008；林慧美，2011；李美霜，2011)研究啦啦隊員最常發生運動傷害的類型結果不同。其研究顯示，競技啦啦隊選手最常發生運動傷害的類型為扭傷與拉傷，其傷害機率均超過50%。推論其研究結果之差異為，競技啦啦隊運動多以動態、流動及拋接動作技巧為主，所以，比較容易造成啦啦隊員的踝關節扭傷及肌肉拉傷等運動傷害類型。而傳統的大武術運動多以靜態及停止動作技巧為主，故容易促使底座與二節發生挫傷(瘀青)的運動傷害類型。至於尖子，因其動作偏多於落地與攀爬動作，所以，容易發生關節扭傷的運動傷害類型，因此，教師與學員在預防運動傷害時必須針對常見之受傷部位與類型，提供充分的固定保護、加強肌力，才能減少大武術運動傷害的發生。

表3. 從事大武術運動中發生傷害類型之機率

大武術運動傷害類型名稱	次數(百分比)
其他	64(34.4)
挫傷(瘀青)	54(29.0)
扭傷	31(16.7)
拉傷	20(10.8)
擦傷	14(7.5)
骨折	2(1.1)
脫臼	1(.5)
總數	186(100.0)

資料來源：陳俊安(2012)。

第五節 「大武術」運動傷害發生的原因與情境

一、「大武術」運動傷害之成因

　　基本上，可分為內在因素與外在因素這兩方面(賴金鑫，1983b)：

(一)內在因素可分為：1. 身體特質；2. 生理因素；3. 技術因素；4. 心理因素；5. 偶發性；6. 使用過度：

1. 身體特質：

　　性別、年齡、體型、健康、營養狀況、肌力狀況、體適能、過去受傷史、下肢的特徵(X型、O型及反張型)、肌肉及關節柔軟度、彈性、力量、速度、耐力與靈敏等素質差，表現為肌肉力量和彈性差、反應遲鈍、關節靈活和穩定性不夠，這些都可能成為損傷的原因(于葆，1990)。

2. 生理因素：

　　生理上的先天限制，如拱形足、扁平足或脊椎骨的過度彎曲等都可能導致運動時傷害發生，從事體型上不適合的運動較容易引起身體受傷(張木山、孫苑梅，2003)。

3. 技術因素：

　　技術不佳或不正確的運動姿勢均可能導致運動傷害，例如：以錯誤的姿勢來投擲標槍，容易發生肘關節的內側韌帶受傷(賴金鑫，1983a)。

4. 心理因素：

　　要完成一項運動動作，對人來說，需要具備下列兩種精神能量之一：一種是想要當面完成課題的能量，另一種是由於緊張而提昇的能量(許樹淵，1997)。

5. 偶發性：

　　如短跑選手的大腿後肌拉傷(賴金鑫，1998)。

6. 使用過度：

急性的：如獨木舟選手的手腕肌腱腱鞘炎；慢性的：如長跑選手的跟腱周圍炎（賴金鑫，1998）。

(二)外在因素可分為：1. 人為性；2. 器械性；3. 交通工具引起；4. 運動環境造成；5. 運動特性；6. 運動量因素；7. 訓練與指導：

1. 人為性：

譬如啦啦隊選手在操作空拋、接落及走位時，互相碰撞所造成的傷害。

2. 器械性：

由於運動器材的使用不當而引起的傷害（賴金鑫，1998）。

3. 交通工具引起：

如雙車演員在騎乘時因鏈條斷裂而不慎摔倒，或單車演員練獨輪特技所發生的傷害。

4. 運動環境造成：

譬如跳水所發生的頸椎受傷，或滑水選手在水面上的意外傷害（賴金鑫，1998）。

5. 運動特性：

運動碰撞接觸性大小、動作的危險性、運動強度等（張景星、鄭振洋，2006）。

6. 運動量因素：

運動時間、頻率過多，運動量亦是運動傷害的危險因子，隨著運動時間的增加而增加運動傷害，優秀的選手常因「過度使用」造成的傷害，佔有很高的發生率（張景星、鄭振洋，2006）。

7. 訓練與指導：

根據運動生理學的立場，熱身運動對於運動能力的提升及運動傷害的預防上，具極重要的地位。其主要的機制為提升體溫，加速體內新陳代謝，有效利用原料提供運動的能量，增加肌肉收縮時的速度及力量，並增進肌腱、韌帶與其他結締組織的延展性，避免激烈運動或

過度伸展而受傷（賴金鑫，1994）。技術、使用力及姿勢不當、未遵守規則、運動前的伸展及熱身準備等（張景星、鄭振洋，2006），這些訓練與指導方面的因素，都是造成運動傷害的成因。

二、「大武術」運動傷害發生的原因

本次針對大武術學員所作之問卷調查中，從事大武術訓練而發生運動傷害之原因，以「其他」佔31.7%（59人）為主；其次為「姿勢不正確」佔16.1%（30人）；第三為「不知道」，佔12.9%（24人）；而「熱身不足」及「體能不佳」皆佔9.1%（17人）。本研究結果，與國內少數研究啦啦隊運動傷害的結果—以「自覺準備熱身不足」為主要發生傷害原因（歐肇緯等，2004；魏正，2008）—不同。推測不一致的原因，可能是許多運動傷害的研究結果，皆指出「充分且適當的熱身運動能降低運動傷害的發生率」，因此，隨著時代的改變，強調熱身運動的重要性，人們的運動習慣也隨之改變（李美霜，2011），這可以從考量個人參與不同運動項目的類別中，加以解釋。

肌肉—肌腱單位(muscle-tendon unit)，會以二種不同方式產生「力」(force)：1. 第一種是人體肌肉在做伸展—縮短(stretch-shortening)動作時，展現出像彈簧那樣有彈性的動作，譬如：人體在做跳躍動作時。2. 第二種是肌肉在做向心收縮時，將代謝的能量轉換成機械做功(Biewener, Corning, & Tobalske, 1998)，譬如：踏車、慢跑及游泳等。研究顯示作一系列的伸展操，對肌腱的黏滯性有顯著的影響，並且能使它更為順暢。如果運動項目涉及爆發性型態的技巧動作，摻雜有多次最大的SSCs[1]動作(第一種產生「力」的方式)，需要肌肉—肌腱單位有足夠的順暢程度，以儲存並釋放大量的彈性能量。最近，已有研究指出，做伸展運動，能增進人體肌腱的順暢性，進而增進肌腱吸收能量的能力。因此，像這類型的運動，採用伸展運動，作為預防傷害的方法。相反地，當運動中的動作強度較低，

[1]伸展-縮短環(stretch-shortening cycles；簡稱SSCs)。

或僅有些微的SSCs動作（像是自行車或慢跑），此時，並不需要非常順暢的肌肉—肌腱準備狀態，因為，它們所產生的大部分動力，是肌肉收縮活動的結果。並須將此一動力，由肌腱直接轉移至關節系統，以產生動作。因此，做額外的伸展運動，以增加肌腱的順暢性，對於避免運動傷害方面，並不能獲得有利效果。造成運動傷害的原因，往往是多重因素。在諸多的因素當中，只注意其中一項（伸展運動），並只倚靠它去檢驗在運動傷害這個領域上的影響，恐失之偏頗。例如：「疲勞」也被認為是容易罹患肌肉傷害的因子。因此，在思考做伸展運動能否減低動傷害時，應該對運動員參加各種訓練的類型，先付出更多的關注（張瑞豪等，2007）。所以，除了運動前加強熱身活動外，學員在從事大武術動作技巧操作時，更應該注意姿勢的正確性，以減少大武術運動傷害的發生率。

表4. 從事大武術運動中發生傷害原因之機率

大武術運動傷害原因名稱	次數（百分比）
其他	59(31.7)
姿勢不正確	30(16.1)
不知道	24(12.9)
熱身運動不足	17(9.1)
體能不佳	17(9.1)
意外事件	13(7.0)
身體狀況欠佳	11(5.9)
注意力不集中	9(4.8)
訓練過度	4(2.2)
過度緊張	2(1.1)
場地不佳	0(0.0)
器材問題	0(0.0)
總數	186(100.0)

資料來源：陳俊安（2012）。

三、「大武術」運動傷害發生的時機

　　本研究問卷調查的結果中，發生大武術運動傷害的時機，「於訓練時發生」的機率最高，佔67.7%（126人）。研究結果與林慧美（2011 ）、李美霜（2011）調查研究競技啦啦隊發生運動傷害的時機研究結果相似，也與許多的運動傷害調查結果相同，包括壘球（邱安美、黃美雪，2007）、網球（徐育廷，2005）、跆拳道（張文雄、張展瑋，2007），皆以訓練時最容易發生運動傷害。因此，教師與學生應多了解在訓練前的暖身運動，強化身體素質，加強的過程中，容易造成大武術運動傷害的頻率，必須做好大武術訓練前的暖身運動，強化身體素質，加強安全措施(訓練環境品質)，並加強大武術訓練的保護設備(保險繩、大型落地墊、體操地墊)，以預防大武術運動傷害的發生。

表5. 從事大武術運動中發生傷害時機之機率

大武術運動傷害時機名稱	次數(百分比)
訓練	126(67.7)
其他	40(21.5)
平日休閒活動	12(6.5)
表演	5(2.7)
競賽	3(1.6)
總數	186(100.0)

資料來源：陳俊安(2012)。

四、「大武術」運動傷害發生的地點

　　本研究結果顯示，最容易發生運動傷害的地點是在室內（無麗波墊），佔33.3%（62人）；其次是在室內（有麗波墊），佔32.8%（61人）。由於本研究之受試者皆由國家政府公費栽培的科班生，依循教育部頒布教學安全設備標準，練習時大多會在室內的教學環境中，因此在受傷地點的研究結果上，顯示無論是在有麗波墊或無麗波墊的防護措施下操作技巧，皆以在室內

的情境下最容易發生傷害。本研究結果與李美霜(2011)調查研究競技啦啦隊
發生運動傷害的地點有部分相似，有麗波墊或無麗波墊的研究結果差異，推
論為此受試者的年齡層較廣，國中部級學生由於正值身體成長與技巧學習階
段，故訓練環境多以室內有麗波墊的防護措施下操作技巧為考量，而高中及
大學部級學生因有實習演出及邀請演出的執行，所以表演環境常在室內無麗
波墊的防護措施下操作。

賴麗雲(2001)認為在進行體育活動或運動訓練時，需使用運動設施及器
材。因此，運動設施的規劃和建築，可能是影響體育運動安全的首要因素。
所以，在進行教學、活動、運動競技過程中，身體的接觸及器材的應用，往
往因為場地的不足、設計的不良、不正確的指導及運動方式等，使學生在從
事體育活動時造成意外傷害的機會增高，其成因都是人為疏失，所以我們可
以瞭解到場地的重要性，尤其是大武術運動是一種極度激烈的運動，所需的
器材、設備及場所更為重要。建議相關的行政與教學單位能多注意大武術運
動安全練習環境的提供與維護。然而大武術運動者本身在選擇練習與訓練場
地時，也需要謹慎的判斷，以降低大武術運動傷害的發生。

表6. 從事大武術運動中發生傷害地點之機率

大武術運動傷害地點名稱	次數(百分比)
室內(無麗波墊)	62(33.3)
室內(有麗波墊)	61(32.8)
其他	46(24.7)
戶外水泥地	16(8.6)
戶外草地	1(.5)
戶外(有麗波墊)	0(0.0)
總數	186(100.0)

資料來源：陳俊安(2012)。

第六節 「大武術」運動傷害的處理方式

運動傷害發生時，肌肉與韌帶等軟組織在急性受傷後，會因血管之功能及細胞內之化學反應功能減少，而導致出血（bleeding）、發炎（inflammation）、紅腫（swelling）、疼痛（pain）等現象。

由於運動傷害的類別極多，不能以同一種處理方式來治療，因此將分成急性運動傷害的緊急處理與慢性運動傷害處理，二個部分來說明：

一、急性運動傷害的緊急處理

柔軟組織受傷後，應立即接受適當的治療，以免傷害的情形惡化。對於較嚴重的急性運動傷害，以送醫處理較佳；對於較為輕微的急性運動傷害處理，則必須遵守PRICE的原則來進行：（一）保護（P, protect ）：預先防範運動傷害的發生。（二）休息（R, rest ）：急性受傷後應完全的休息。（三）冰敷（I, ice ）：對患部施以冰療，可舒筋及幫助血管收縮，以避免腫脹、減少疼痛、放鬆肌肉、消炎。（四）壓迫（C, compression ）：利用彈性繃帶對患部施以壓迫，控制出血組織外漏，避免患部的腫脹和發炎反應。（五）抬高（E, elevation ）：將患部的高度抬到比心臟的高度還高，以減少繼續出血，避免因血壓形成腫脹。

一般而言，在急性運動傷害發生後的24到48小時內，皆應進行PRICE 的處置，持續的時間長短須視傷害的情況而定。通常冰敷以1小時之內處理較佳，每次冰敷的時間則為10-15 分鐘，休息5-10分鐘後再進行冰敷，如此重覆冰敷 3-5次。當患部不再腫脹或惡化時即可停止。

二、慢性運動傷害的處理

慢性運動傷害的處理，是依評估—治療—復健三原則來進行。評估慢性運動傷害的症狀與特徵，然後選擇適當的治療方法，進而進行運動傷害問題的復健工作，使受傷部位的傷害不會再發生，此即慢性運動傷害處理三原則的最佳精神。

（一）評估（診斷）

　　傾聽自己的身體反應（listening to your body）是處理慢性運動傷害最基本原則。此種傾聽自己的身體反應即是一種傷害情形的評估。一般由幾個方面來進行慢性運動傷害的評估工作：1. 疼痛（pain）；2. 腫脹（swelling）；3. 僵硬不靈活（stiffness）；4. 雜音（noise）；5. 不穩固（instability）。除了以上五個評估運動傷害情形的重點以外，適當詢問病人病史，以及肌肉骨骼系統的功能檢查，都是評估慢性運動傷害的重要依據。[2]

（二）治療

　　1. 冷（冰）療

　　　　冷的生理效果：（1）促使局部血管收縮，減少組織出血；（2）降低細胞新陳代謝，控制發炎及腫痛情況；（3）止痛－－降低游離神經末端和周圍神經纖維的刺激感受性；（4）控制痙攣－－在20℃以下，肌梭上的神經傳導被阻斷，因而抑制肌肉的伸展；（5）放鬆肌肉；（6）強化膠原纖維（collagen），有利軟組織復健的進行。

　　2. 熱療

　　　　熱的生理效應：（1）熱具有提高白血球的吞噬作用、放鬆肌肉（鎮靜）、增加血流量與止痛的優點；（2）熱也有水腫、心跳加快、血壓上升、增加呼吸量與燙傷的可能性風險。

（三）復健

　　　　對受傷的患部而言，治療後的肌肉骨骼功能，會因受傷與治療期間的不運動而減退，使得患部容易再受傷，因此適當的身體復健運動將有助於運動傷害的完全恢復。

[2]參閱運動生理學網站：《運動傷害的處理》，2013. 1. 28.

第七節 「大武術」運動傷害的預防策略

　　如今要防制運動傷害的發生，首先要做好運動防護的基本工作，正所謂：「預防勝於治療」，以下諸點是大武術運動傷害的預防策略：

一、對運動傷害發生因素與誘因，多加探討及瞭解，積極預防。

二、練習前，身心皆應有充分的準備：（一）充分休息與睡眠；（二）萬全心理準備。

三、循序漸進原則：從事適合自己身體特性之練習項目，切勿勉強或操之過急。練習過程中，必須由淺入深、由低強度到高強度，無論是熱身伸展運動、練習過程中或是肌力與肌耐力訓練時，都須遵守循序漸進的原則。教師不能給予過高的運動強度，強迫學生在身體尚未適應的情況下操作不純熟的技巧動作；在實施新技巧動作前，由於對新技巧動作沒有確切的認知而貿然操作，就容易發生運動傷害。

四、體能狀態：從事練習過程中，如有體力不勝負荷之情況，須稍作休息，以免運動傷害與意外發生。

五、教師的專業素養：專業技術教師必須透過合格認證單位的檢定，[3] 定期進行在職進修，以獲得正確的充足的專業技術和知識。教師也須具備豐富的帶隊與教學實務經驗，這些條件在專業技術的指導時就顯得非常重要。教師必須依據學生的個別差異來因材施教，以減少受傷的機率。除了專業技術指導外，注意安全，確實做好防護工作，防範危險之發生。

六、運動傷害防護與急救技術之進修：每學期要辦理運動傷害防護與急救相關課程講座或實際操演，提昇運動傷害防護知識與技能。

七、訓練前之貼紮、護具與裝備：研究顯示，練習前貼紮可以預防運動傷害或是加強受傷後的保護措施。

八、適當的環境設備：

（一）學生個人方面

[3] 如：中華民國雜技家協會丙級教練證

必須穿著合適的練習服裝及練習鞋。在練習、表演和比賽時，應修剪指甲，禁止食用口香糖或穿戴任何飾品(包括耳環、手鐲、項鍊、手錶、髮夾、戒指等)，也不宜穿著有口袋、頭套、滑性之衣料和軟鞋。至於防護用之護腕、護頸，需用膠布固定於皮膚上(謝銘燕，2005)。

練習鞋部分，要有弓形柔軟及防滑的鞋底。在做大武術堆疊、攀爬、單推、大牌樓、大坡、金字塔、三控、三節人、龍頭或抖腰等動作技巧時，可有較強的抓握槽設計，方便底層人員在舉起上層人員時好抓握，才能預防滑脫等意外。

(二)場地器材方面

訓練前檢查設備、場地與器材的安全性，以及環視週遭的環境，是否有任何引起學生受傷的因素。大武術訓練必須在體操地墊上操作，這樣可以防止學生直接墜地的危險性，也能使腰部、膝蓋及腳底板獲得緩衝，將傷害降到最低。確實檢查落地墊的緩衝功能，保險繩的材質、乘載重量及扣環的防脫落安全狀況。

九、訓練前之熱身與伸展運動：熱身運動最主要的益處是能增加體溫、減少肌肉的黏滯性、增加血液到組織的速度，使身體氧氣的使用速度增加，並且增加神經的傳導速度(賴金鑫，1983a)。透過適當而充足的熱身運動，不但能增進運動的表現，而且有達到預防運動傷害發生的功效。伸展運動是最受運動教練及醫學專業人員普遍推薦的，用來作為運動前的準備動作。已有研究指出，做伸展運動能增進人體肌腱的順暢性，[4]進而增進肌腱吸收能量的能力。因此，在從事爆發性型態的技巧動作時，落實做好伸展運動，可作為預防傷害的方法。如未實施暖身，立即進行激烈練習，導致未提高至足夠水準的體力準備，無法應付突如其來的強烈刺激，就容易引起運動傷害。

十、訓練後之緩和運動：練習後實施緩和運動，讓身體漸次進入休息狀態。

十一、訂定練習時的規範、緊急計畫、安全準則及CPR訓練：在練習前，老師必須明確地告知學生，正確的技巧操作方式，再進行實際操作。並且在練習

[4]Wilson, Elliott, andWood (1992)的研究發現，以伸展操增加肌肉-肌腱單位的順暢性，會增加彈性拉力能量對肌肉動作的貢獻，也因此使得SSCs的動作進行的更容易。

過程中，嚴禁學生嬉笑打鬧，不論是技巧操作者或保護員，都必須集中精神與注意力。訓練過程中，難免會有突發的意外狀況發生，因此，事先規劃一套緊急應變措施，在意外發生時，才有配套措施可循。正確及時的CPR急救訓練，可減少因心跳呼吸停止，而導致腦部缺氧的損傷，所以，不論是教師或學生，都要有CPR的急救常識及技術，才能將意外傷害程度降到最低。

參考文獻

一、中文部分

于葆(1990)。**運動醫學**。臺北：中國文化大學。

王文生主編(2008)。**雜技教程**。北京市：新華。

王顯智(1998)。踝關節之解剖與傷害之機轉。**中華體育季刊**，**12**(2)，101-109。

王顯智(2003)。大學生運動傷害之分佈與再度傷害之危險因子。**體育學報**，**35**，15-24。

白慧嬰、丁麗珍、杜美華(2004)。青少年桌球選手運動傷害調查。**北體學報**，**11**，225-233。

江金裕、余美麗(2004)。台灣地區大專女子體操選手運動傷害調查。**國立臺北師範學報**，**17**(1)，1-22。

朱重明、廖雯英(民國49)。**疊羅漢圖解**。臺北市：幼獅。

李美霜(2011)。**高中啦啦隊選手運動傷害調查之研究**。天主教輔仁大學體育學系碩士論文，未出版，新北市。

李建明(2003)。**啦啦隊組訓12週對大專女子抗氧化能力的影響**。國立臺灣師範大學體育研究所碩士論文，未出版，臺北市。

李勝雄(1995)。維護運動安全的基本觀念。**學校體育雙月刊**，**5**(2)，34-38。

李曉蕾、程育君、張文美(2012)。**身體的積木──疊疊樂**。國立臺灣戲曲學院，臺北市。

林正常(1990)。**運動生理學**。臺北市：藝軒。

林正常、王順正(2002)。**健康運動的方法與保健**。臺北市：師大書苑。

林威秀、鄭秀琴(1999)。常見的有氧舞蹈運動傷害。大專體育，**42**，91-97。

林慧美(2011)。競技啦啦隊高難度動作運動傷害型態與防護之研究。**大專體育**，**115**，66-72。

林燕君(2002)。**國家運動選手運動傷害之調查研究**。高雄醫學大學公共衛生學研究所碩士論文，未出版，高雄市。

邱安美、黃美雪(2007)。疊球運動傷害之初探。**大專體育**，**93**，175-181。

徐育廷(2005)。**優秀網球選手運動傷害之調查研究**。天主教輔仁大學體育學系碩士論文，未出版，新北市。

許樹淵(1997)。**運動生物力學**。臺北市：合記圖書。

張文美(2006)，**臺灣雜技──寶島風采**，個人出版，臺北市。

張文美編導(2012)，**寶島大夜市**，國立臺灣戲曲學院民俗技藝學系學院部第二屆畢業展演作品，班級出版，臺北市。

張文雄、張展瑋(2007)。心智訓練在跆拳道上的應用。**大專體育**，**89**，125-130。

張木山、孫苑梅(2003)。運動傷害調查研究方法的比較。**教練科學**，**2**，203-212。

張志成、黃新作(1996)。國民中學學生運動傷害之現況調查——以桃園縣國民中學為例。**國立體育學院論叢，7**(1)，157-169。

張景星、鄭振洋(2006)。運動傷害之探討。**臺中學院體育，3**，29-37。

張瑞豪、林銘祥、施長和(2007)。談伸展運動與運動傷害的避免。**運動健康與休閒學刊，7**，8-17。

陳全壽(1996)。運動傷害。**國民體育季刊，12**(1)，4-11。

陳宜君、張又文(2007)。論述啦啦隊常見的運動傷害。**大專體育，90**，177-182。

陳俊安(2012，12月)。**國立臺灣戲曲學院大武術運動傷害之研究**。論文發表於中國文化大學主辦之「舞蹈教育的反思與開創」學術研討會，臺北市。

陳義敏、劉峻驤主編，劉峻驤撰(1999)。**中國曲藝・雜技・木偶戲・皮影戲**。北京市：文化藝術。

陳儒文(2013)，**武漢賽後之省思**，收錄於國立臺灣戲曲學院教務處電子期刊《教學e報》，**4**，27－29，臺北市。

崔樂泉(2003)。**雜技史話**。臺北市：國家。

游國豪(2006)。**跆拳道選手運動傷害之調查研究**。天主教輔仁大學體育學系碩士論文，未出版，新北市。

黃建人、邱文項、黃麗蓉(2002)。**武術散手運動傷害調查研究**。論文發表於吳鳳技術學院主辦之「臺灣體育運動與健康休閒發展趨勢」學術研討會，嘉義縣。

黃啟煌、王百川、林晉利、朱彥穎(2003)。**運動傷害與急救**。臺中市：華格那企業有限公司。

黃啟煌、陳美燕、李榮哲(1999)。運動傷害調查種類之探討。**大專體育，43**，100-105。

黃惠貞(2004)。**大學生運動傷害現況與求醫行為之調查研究**。天主教輔仁大學體育系碩士班碩士論文，未出版，新北市。

傅起鳳、傅騰龍(2004)。**中國雜技史**。上海：人民。

傅起鳳(2008)。**雜技**。北京市：中國文聯。

董忠司編纂、國立編譯館主編(2001)。**臺灣閩南語辭典**。臺北市：五南。

臺灣省政府教育廳兒童讀物編輯小組主編(1981)。**中華兒童百科全書**。臺灣省政府教育廳，臺北市。

鄭黎暉(2006)。大專甲組體操選手運動傷害發生原因、處理方式與預防策略之研究。**藝術學報，79**，215-229。

歐肇緯、鄭秀琴、莊哲仁(2004)。萬能科大啦啦隊員運動傷害之探討。**萬能學**

報，**26**，293-304。

魏正(2008)。大專院校啦啦隊員運動傷害之研究——以樹德科技大學為例。**中台學報，19**(1)。

賴金鑫(1983a)。柔道引起的運動傷害及死亡(上)。**健康世界，94**，61-65。

賴金鑫(1983b)。柔道引起的運動傷害及死亡(下)。**健康世界，95**，52-57。

賴金鑫(1994)。**運動醫學講座**。臺北市：健康世界。

賴金鑫(1998)。**運動傷害**。新北市：空中大學。

賴麗雲(2001)。學校體育運動安全。**臺灣省學校體育，11**(3)，20-27。

應載苗(2011)，民間雜技"疊羅漢"文化形式和內涵初探。**雜技與魔術，172**(5)，45，北京市。

羅平(2005)。**雜戲**。石家莊市：花山文藝。

二、網站部分

中華民國臺灣競技啦啦隊協會(TCA)(2012)。2012年11月3日，取自http://zh. wikipedia.org/w/index.php?title=競技啦啦隊did=22765478

運動生理學(2013)。**運動傷害的處理**。2013年1月28日，取自http://140.127.146.7 /~health/www/menu/3/9.htm

維基百科(2012a)。**維拉弗蘭卡城堡人**。2012年11月3日，取自http://zh.wikipedia.org/wiki/%E7%BB%B4%E6%8B%89%E5%BC%97%E5%85%B0%E5%8D%A1%E5%9F%8E%E5%A0%A1%E4%BA%BA

維基百科(2012b)。**競技啦啦隊**。2012年11月4日，取自http://zh.wikipedia. org/zh-hant/%E7%AB%B6%E6%8A%80%E5%95%A6%E5%95%A6%E9%9A%8A

維基百科(2012c)。**十六羅漢**。2012年11月3日，取自http://zh.wikipedia.org/ zh-tw/%E5%8D%81%E5%85%AD%E7%BE%85%E6%BC%A2

三、英文部分

Biewener, A.A., Corning, W.R., & Tobalske, B.W.(1998). In vivo pectoralis muscle force-length behavior during level flight in pigeons (Columba livia). Journal of Experimental Biology, 201, 3293-307.

Wilson, G.J., Elliott, B.C., & Wood,G.A.(1992). Stretch-shortening cycle performance enhancement through flexibility training. Medicine & Science in Sports & Exercise, 24,116-23.

四、本書使用圖片出處

柳肩倒立／頁21／圖1／翻攝自**雜技史話**／國家出版社

三童重立／頁21／圖2／翻攝自**雜技史話**／國家出版社

四人重立／頁21／圖3／翻攝自**雜技**／中國文聯

山東嘉祥武氏祠盤鼓雙重單手頂／頁22／圖4／翻攝自**雜技史話**／國家出版社

東漢陶燈貼塑百戲俑／頁22／圖5／翻攝自**雜戲**／花山文藝

維拉弗蘭卡城堡人／頁22／圖6／**維基百科**(2012a)。2012年11月3日，取自
　　　http://zh.wikipedia.org/wiki/%E7%BB%B4%E6%8B%89%E5%BC%97%E5%85%
　　　B0%E5%8D%A1%E5%9F%8E%E5%A0%A1%E4%BA%BA

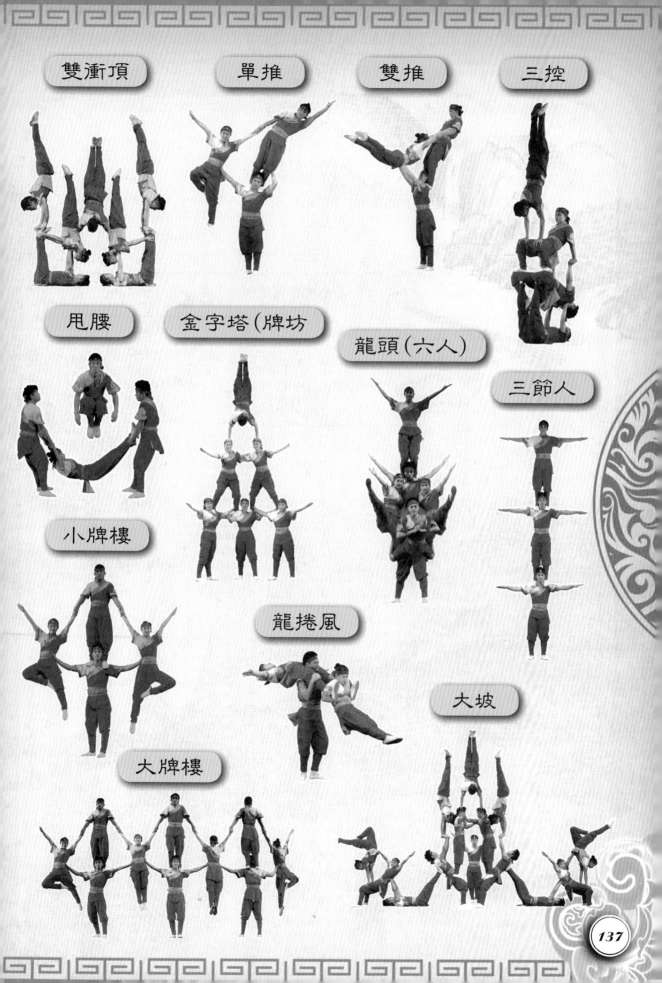

雙衝頂　　單推　　雙推　　三控

甩腰　　金字塔（牌坊　　龍頭（六人）

三節人

小牌樓

龍捲風

大坡

大牌樓

國家圖書館出版品預行編目(CIP)資料

大武術教材教法 / 李心瑜等作. -- 初版.
- -臺北市 : 臺灣戲曲學院, 民101.12 面 ; 公分
ISBN 978-986-03-4890-3（平裝）

1. 雜技 2. 教材

991.91 101024457

大武術教材教法

指 導 單 位：國立臺灣戲曲學院

發 行 人：張瑞濱

作 者：李心瑜、洪佩玉、陳俊安、陳儒文、張京嵐、彭書相、楊益全

監 修：李曉蕾

審 核：李祈德、陳鳳廷、張燕燕

總 校：邱文惠

示 範 協 助：高三乙班

出 版 者：國立臺灣戲曲學院

地 址：內湖校區/114臺北市內湖區內湖路二段177號

木柵校區/116臺北市文山區木柵路三段66巷8之1號

電 話：02-27962666轉1230

傳 真：02-27941238

網 址：http://www.tcpa.edu.tw

攝 影：張家齊

印 刷：益盛彩色製版有限公司

電 話：02-22224910

出 版 日 期：101年12月初版

定 價：新臺幣350元

展 售 處：1.國家書店松江門市 02-25180207 104臺北市松江路209號1樓

2.五南文化廣場

臺中總店 04-22260330 400臺中市中山路6號

臺大店 02-23683380 100臺北市中正區羅斯福路4段160號

ISBN：978-986-03-4890-3(平裝) 1.雜技 2.教材

GPN：991.91 1010102971

版權所有 · 翻印必究